抓住你的視線
Catch your sight

設計
VS
名 信 信
片 封 紙

目　錄

序

今日的地球，是一個地球村概念的構成。資訊爆炸的時代四方通行的網路，已經解除了國界的距離。

人與人之間，是一個速成的視覺印象。

視覺的印象，是大腦所吸收外界的第一印象，再傳達到腦中繼續下一步的思考，進而加以判斷。

把一個人比喻成一個企業體，一個人的名字如同企業名，一個人的臉表情如同企業LOGO，一個人的外在整體精神如同企業形象，一個人的服裝穿著如同企業結構體。所以，我們所說的企業識別系統，以個人來說，就是泛指每個人包裝後給他人的第一印象。應用在不同的說法，則是包裝的企業體。

在一群人中，如何脫穎而出建立印象，我們有各種不同的方法。但人體是活動的，你可以藉由不同的聲音、肢體語言、或誇張的化裝色彩、甚至奇異的服裝來吸收大家注意力。但企業體是靜態的，它需要幫助來展現不同的形態。你可以幫企業體設計誇張的符號、或顯眼的色彩、或想一個希奇古怪的名字，只要能夠融合企業的特質，而把它的印象牢牢嵌印在每個看過它的人腦中，這時，你已成功了一半，接下來的，則是企業的永續經營精神。

企業（VI）識別系統，自1960年即為美、日各大企業充分採用，而各中小企業、公司團體、銀行也感受到此一潮流，紛紛建立公司識別體，期許能給客戶一個最佳整體團隊印象，而不再只是衝鋒陷陣的個別體。

企業（VI）識別系統的第一印象，表現在你給客戶的第一張名片上。

從視覺符號的象徵意義、從企業名的期許、從企業色彩的活力，傳達了企業的風格及導向，也決定了他人的第一印象。所以，MARK不只是一堆奇怪的幾何圖形，而是包含了企業後續發展的無限想象；企業名字不只是一個代號，也包含了企業的期許；色彩不只是企業的裝扮，而是包含企業無窮的活力。

　　本書位了迎合VI時代的商業體制和個性化潮流的風行，從探討視覺，深入視覺空間力場分析，解析視覺符號的意義，再從文字、色彩、插圖的情感掌握，發展到VI企業形象及個人風格的視覺概念導入；從名片、信封、信紙的內在構思，視覺效果的修正，到最後的完稿制作，提供簡單的實用技巧。本書所引用優秀的設計實例。這些充滿創意的作品，深具爆炸性的設計新概念。均能啟發你在名片、信封、信紙等事務用品的設計構想，激發靈感，有效地將創意付諸實行。

　　作者希望能藉此帶領人們認識VI設計。所以，本書內容大量引進了世界各地優秀的設計實例，這些充滿創意的作品，頗能引導人們進入欣賞VI設計，進而認同VI設計。文中所提之作品及圖像，都是各自所屬作者或公司的資產，因文章之需所用，在此，僅向這些優秀的設計師，致以最高的敬意。因為你們的作品，讓本書更豐富多彩，但是本書也有不盡周全之處，望各界海涵。

THE SEARCH FOR ALEXANDER

THE METROPOLITAN MUSEUM OF ART
OCTOBER 27, 1982–JANUARY 3, 1983

PHOTOGRAPH COURTESY NY CARLSBERG GLYPTOTHEK, COPENHAGEN

THE EXHIBITION HAS BEEN MADE POSSIBLE BY
THE NATIONAL BANK OF GREECE, TIME INCORPORATED AND MOBIL
WITH THE COOPERATION OF
THE GREEK MINISTRY OF CULTURE AND SCIENCES.

發展與沿革

在文字起源後，書寫與記錄是必需的。

居住在這塊土地上，不同的人在不同的地理環境，借由書寫來傳遞資訊，而形成了古時的通訊行為，這種資訊的傳達行為即為通信。

對某些人來說，寫信是一件困難的事。個人的思考模式必須經過有效的整理，才能有條不紊地書寫在信件上，表達出你的意見或看法，而不是一堆散漫的文字。因此，每一封信件都載滿了大量的資訊，在人們興奮與期待的心情下被打開。

信件的構成元素，決定了信件的重要性。發展至今，除了原始的寄件人姓名和收件人姓名，更添加了地址、郵遞區號、郵票、國家地區等構成元素。一封有效的信件，必須包含各個構成元素方能抵達收件人手中。除了構成元素，現今還具備了「美觀」的要件。

約在1925年時，赫伯特貝爾（Herbert Bayer）和珍特屆恰德（Jan Tashichold）開始落實他們的想法和「野心」，企圖以印刷打字和文字排列規則做自由的組合實驗，發展美麗的藝術工作。他們的努力，被德國和瑞士的設計界認同，推廣到世界各地其他的國家。

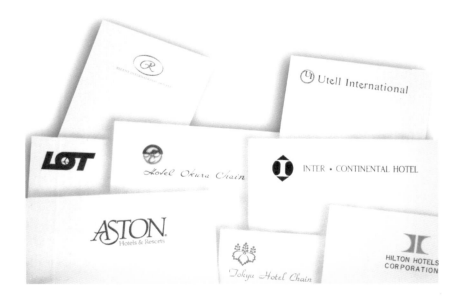

　　20世紀60年代的到來及經濟的蓬勃發展，信件的設計開始出現裝飾字體。設計者皆以大膽而有活力的設計表現在信紙上。「信刊頭」這個名詞，最初從姓名、地址印刷位置發展而成。原始設計的元素，包括紙張和字體的選擇、名字和地址的排列位置，都表現在信紙的「頭」上，而構成這個資訊的發現。

　　國際化的通訊發展、郵政服務的改革、打字機的通俗化，使信件的「抬頭」被廣泛地接受。尤其是文具店出售的信封信紙，都設計得美觀而富有生氣。

　　整體來說，歐洲的信箋在款式上比較保守和謹慎；而美國因為受到自由貿易經濟的影響，信箋的設計較為豐富多彩，不拘一格。為了豐富信紙版面的內容，已經出現了許多裝飾性和超乎想像的信頭設計，並使用特殊種類印刷的信封、信紙、便條紙、名片。例如，美國設計家艾波萊門（April Geriman）的作品，她將信紙放於

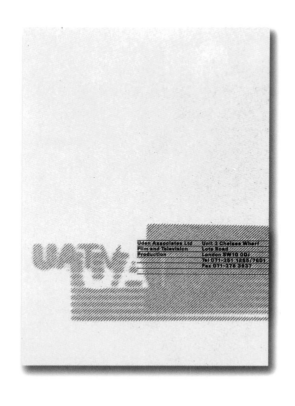
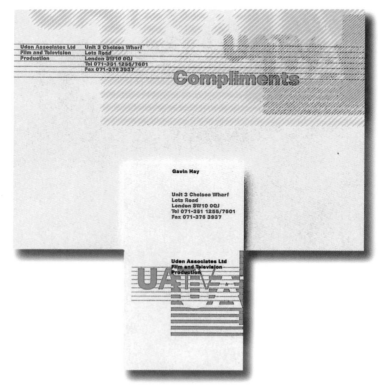

★UATV名片、信封、信紙設計。現代的信頭設計展現大膽和多變，信箋的整體表現充滿想像力。

旁邊或成對角斜放，使得她的信紙成為整體設計的一部分，擴充說明信頭設計空間不受限制的可能性，去傳達設計者和使用者的資訊及人生觀。

在辦公自動化的今天，信件內容必須清楚而簡潔，讓人在短時間內能夠閱讀。對公司而言，必須借由信頭信封設計來傳達整體形象的訊息，這已經成為奠定個人印象或企業形象的第一要素。原來許多被忽略的公司，正是因為設計的調和，成功傳達了其企業文化的新構想。信頭信封設計反映寄件人的想法，必定成為一個新**趨勢**。

作為設計者的我們，如何充分發揮創造力，如何創作具有震撼力的作品，**繼**而引起大眾的共鳴，是考驗設計者的智慧的重大問題。本書所收集的作品，告訴我們

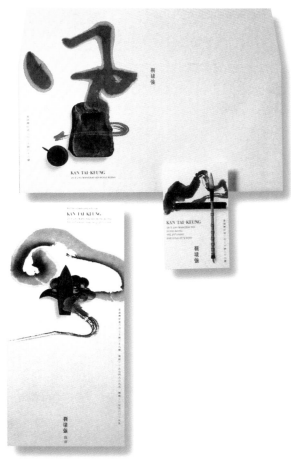

★靳埭強　VI事務用品設計。

如何以敏銳的觀察力，讓獨特的設計魅力在你我生活中流盪，使工作、生活充滿生機，色彩繽紛。

個人或公司寄出一封信的使命，就是去服務。換個角度而言，信刊頭或信封的設計會給收件人一個暗示。美國設計家洛戴爾（Rod Dyer）說：「信紙及信封以

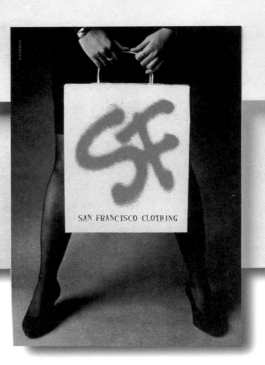

★SF事務用品設計。

一種獨特的設計位於日常郵件之頂峰，甚至跨越這個範圍，將它與其他分辨而出。」

　　當‧威樂（Don Weller）斷言：甚至是空白的信封及信紙也存有那份美感（Even blank stationery has a certain beauty）。信頭應被設計成一種獨有形式，當信被打開時，信是清楚而簡潔的，並在短時間內就能閱讀完。然而，一些設計師較喜歡個性化的革新再創造。信頭是不拘泥於何種形式的，可使信紙的空間不受限制，使用者可隨自己的需要而任意揮灑文字。

　　信頭信封設計既需要固定專用的模式，又要便於手寫，A4紙的大小是近來最適合的複製尺寸。對個人來

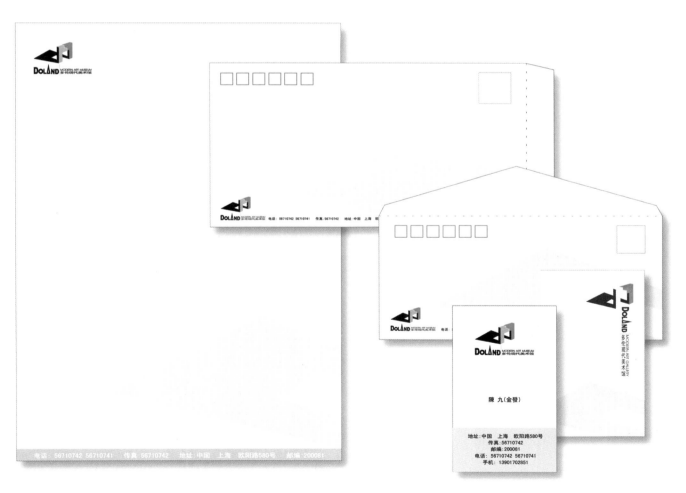

★多倫現代美術館名片、信封、信紙設計。

說，信頭僅是爲了使人滿意；對公司而言，則是宣傳公司整體形象的良好方式。因此，這種方式已爲大多數企業公司所採納並普遍流行。

　　現代的信頭設計大膽而多變，信箋的整體效果充滿想像力，而且使用特殊種類的信封信紙、便條紙和名片，前後設計渾然一體，形成綜合效應。

　　整體來說，歐洲的信箋在款式上比較保守，樣式不多；而在美國，受自由經濟體系的影響，信箋的式樣相當豐富；在日本，名片、信封、信紙仍然被許多公司所忽略。

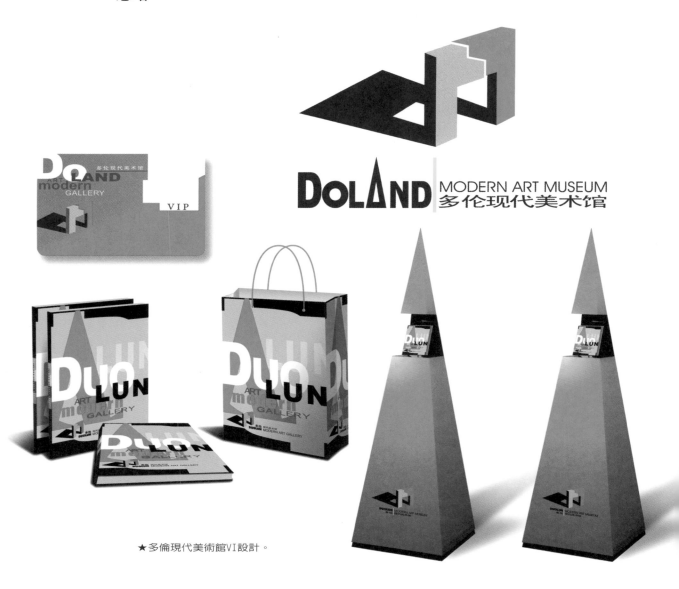

★多倫現代美術館VI設計。

　　為了適應商業往來的需要，已陸續出現許多設計獨特、精美大方的信頭設計。在辦公自動化的今天，信頭設計已經成為奠定個人或企業形象價值基礎的重要因素。作為設計者的我們須充分發揮創造力，設計出更加具有衝擊力的作品，以豐富生活、促進學習。

探索視覺

　　人體的感官知覺由視覺、聽覺、嗅覺、觸覺、味覺五感組成，其中視覺認知約占83%，知識的獲得經過視覺認知的為65%；而聽覺只是將文字圖形化的一種暫定記號，經由聽覺認知的為35%。可見，視覺系統是接觸外界資訊最常用的感知系統，它將視網膜接觸到的外界現象做理性分析，產生聯想、感受、解釋與領悟，並且在視

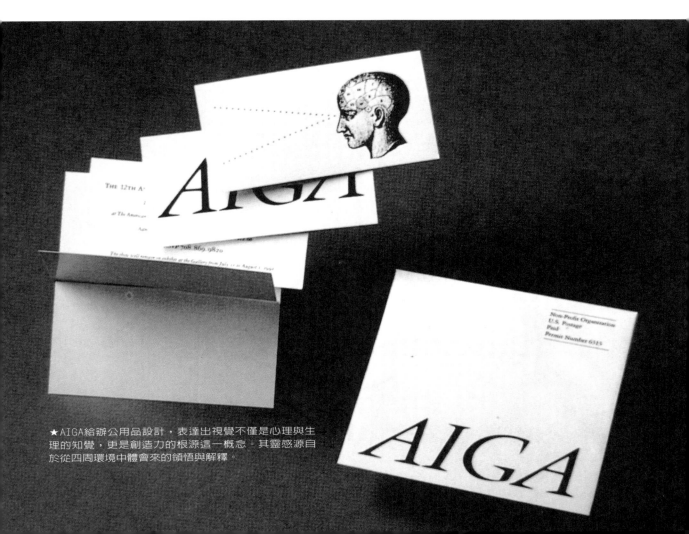

★AIGA給辦公用品設計，表達出視覺不僅是心理與生理的知覺，更是創造力的根源這一概念。其靈感源自於從四周環境中體會來的領悟與解釋。

覺過程中對資訊輪廓的認知依其方位、角度、動作等特性加以理解後，再由記憶系統做輔助判斷。因此視覺不僅是心理與生理的知覺，更是創造力的根源，其經驗源自於從四周環境中體會來的領悟與解釋。

　　觀察識別能力及藝術鑒賞能力並非全是天生的，多是通過聽覺或觸覺等各方面獲得的資訊匯總，加強並相互促進來提高的。

　　可以想像，如果沒有視覺傳達的話，我們的生活將是一片黑暗。視覺的傳達也可稱為非語言傳達(Non-Verbal communication)。而所謂創造力，則是對知識、推演、構想的評估，只有掌握知識，並擁有新媒體的廣泛資訊，才能創造出更多的全新理念與意象。

★RECYCLED PAPER名片設計。

視覺傳達的表現要素

　　要進行視覺傳達，必須有各式各樣的傳播媒體。遠古時期，我們的祖先創造了象形的表達手法，將看到的事物寫實化，創造出「人」、「男」、「女」、「山」、「川」等生活中不可缺的「記號」，即象形文字。這些「記號」成為視覺傳達上的第一要素。當「記號」發展到表達深層涵義的圖形時，就成為視覺傳達上的第二要素，即「圖畫語言」。只要能看明白該圖形所傳達的涵意，不管是什麼樣的圖形，觀者都會從中感受到某種感情，因此人們必須更貼切地根據所想表達的意

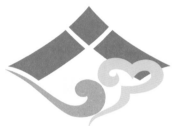

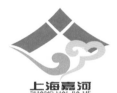

靜雅而端莊，簡潔清亮，余白中充滿了光與氣的流運，是天地萬物中潛藏的一種動力。

以中國精神為主，將古遠的傳統化作現代的創意、對比、虛實之間產生視覺意像，運用原色中的三原色為基調，準確表達意念的整體。

■ C0 M100 Y100 K0

水的圖像，表示水資源再生的環保概念。

□ C29 M0 Y0 K0
■ C100 M0 Y0 K0

雲的圖像，表示光與氣的流動，餘白與雲的互相表示減少溫室氣體的產量。

□ C0 M10 Y100 K0

★單色印刷。

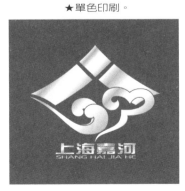

★燙銀印刷。

水與氣的圖像，比例均衡，從而構成一個資源再生的環保概念。

★上海嘉河商標及事務用品。

思來選擇圖畫的形狀。爲了產生更好的效果，又必須加上豐富的色彩，色彩作爲第三要素來彌補「圖畫語言」的不足。此外，可讀性也相當重要，無論使用何種媒體，使用何種色彩、文字，最終還是要落實到圖形、文字的畫面構成，亦即版面設計的問題，這同樣是視覺傳達的要素。

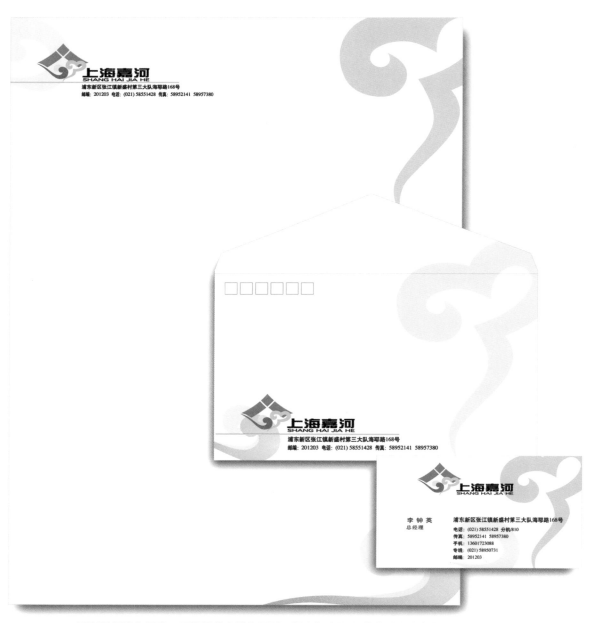

★ 圖形所傳達的涵意，不管是什麼樣的圖形，觀者都會從中感受到某種感情，因此必須更貼切地根據目的來選擇圖畫的形狀。

press release

with compliments

Standard Chartered Bank
168 Tun Hwa N. Road, Taipei, Taiwan, R.O.C.
105

Jeffrey R. Williams
Chief Executive, Taiwan

Tel 886 2 2514 6000
Fax 886 2 2717 4563

memorandum

To

From

Date

Subject

Standard Chartered Bank
168 Tun Hwa N. Road, Taipei, Taiwan, R.O.C.
105

Standard Chartered Bank
168 Tun Hwa N. Road, Taipei, Taiwan, R.O.C.
105

Standard Chartered Bank
168 Tun Hwa N. Road, Taipei, Taiwan, R.O.C.
105

★渣打銀行VI，整合諸多設計要素的視覺識別系
統，不僅強化企業與周邊的關係，更確保了其對
企業價值觀的一致性。

CIS形象的視覺概念

　　CIS是「Corporate Identification System」的縮寫，直譯成「企業識別」或「企業形象」。起源於美國，1956年IBM的企業識別設計計劃中，以「IBM」三字為識別體系的標誌，簡潔俐落的造型與設計的風格，頗能突顯IBM的企業精神和業務內容。1960年「3M」將冗長的名稱Minnesota Mining & Manufacturing Company簡稱為「3M」，以極為突顯的設計傳達了企業形象；接著西屋、奇異與通用等公司都先後成功地導入識別設計。1970年，可口可樂公司開始認為商標也應該是一種行銷的工具，開始將已經使用超過80年的商標，改變成方格中有一條緞帶繞過的新標誌，成為商標應該兼具行銷與管理雙重功能的最佳典範。

　　建立CIS的目的，是要把企業經營理念與企業活動統一化，把企業自我表現形象掌握得恰到好處，將企業理念與活動象徵化、符號化，並通過各種標誌與視覺體系，創造出企業的有形「品牌資產」。換句話說，就是

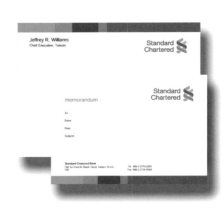

★渣打銀行VI，印刷精緻的事務用品。

以視覺設計為手段，把企業的存在特殊化、規格化，並結合現代設計觀念與企業精神，使之有別於其他競爭者，從而在消費者心中產生深刻的印象，最終達到企業行銷的目的，同時邁出了企業經營戰略的重要一步。

構成CIS的三大體系：理念識別體系「MI」（Mind Identity）、行為識別體系「BI」（Behaviour Identity）與視覺識別體系「VI」（Visual Identity）。

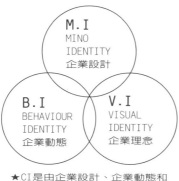

★CI是由企業設計、企業動態和企業理念三個要素構成。

以個人觀點而言，正如人的風格形象的塑造，取決於內在的心智（Mind）、外在的行為（Behaviour）以及呈現出來的視覺（Visual）觀感。企業正如人一樣，必須透過三者

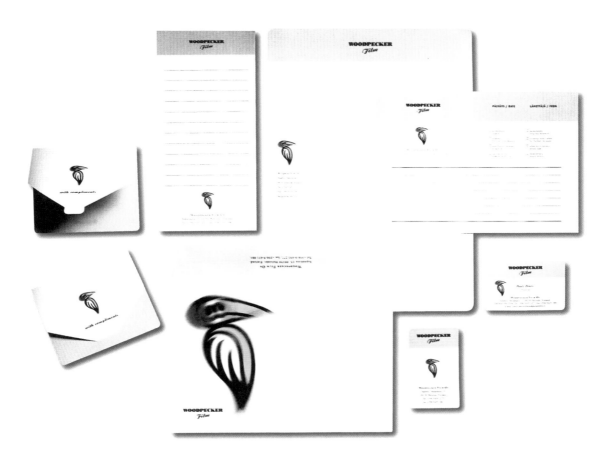

相互運作，從而幫助企業塑造獨特的人性化形象。

　　從基本設計系列到應用設計系列，歸納成一連串的相關系統表就是CIS樹系，除了「概要規定」外，其他部分可作為今後CIS發展的啓蒙。詳細的CIS形象企劃書，必須清楚地交代了辦公用品的標準尺寸、商標色系的應用及戶外媒體的展示規格，並配有明確的圖片作為參照，做為今後企業發展形象策略的標準。

VI企業形象的導入

　　資訊化時代的來臨，迫使各公司、企業必須超越企業本身規模的大小與業務種類的限制，在更好的經營環境下創造資訊傳播網路，建立VI形象價值。因此VI企業形象的導入，將成為今後21世紀公司是否具有競爭力的先決條件。

　　所謂VI，是Visual Identity的縮寫，即視覺識別。

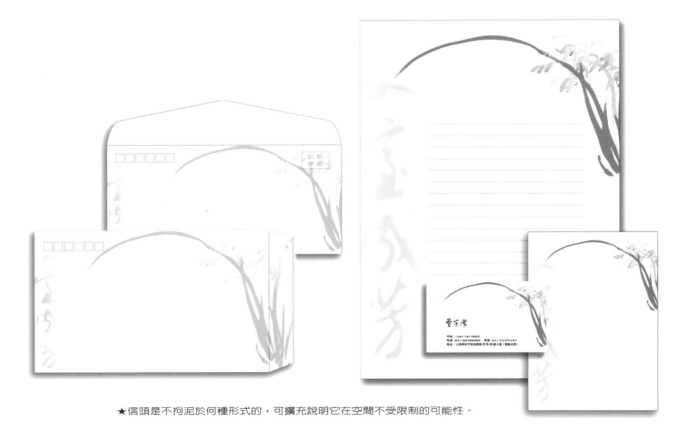

★信頭是不拘泥於何種形式的，可擴充說明它在空間不受限制的可能性。

將企業的標誌(Symbol Mark)、標準字(Logotype)、色彩等，選定所要的某幾項之後，加以具體化、視覺化的形式傳達，運用到各種媒體專案上。VI的層面最廣，效果亦最直接。

由於VI是將企業的面貌視覺化、意象化，並具有藉以牽引企業的內外機能的效能，故導入CI的首要動機，往往有很多是爲了更新VI。因此，CI和VI便經常混爲

★GO企業商標在名片、信封、信紙設計上的應用。

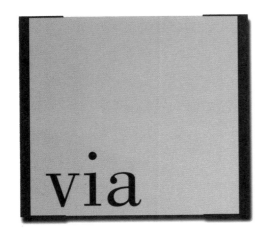

★VIA企業商標在名片、信封、信紙設計上的應用。

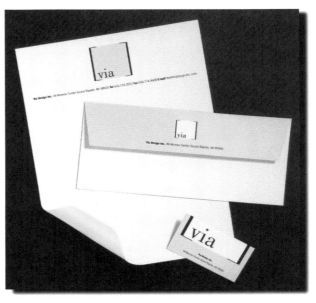

一談。事實上，CI和VI原本就沒有什麼區別。不過，正因為VI是伴隨視覺上的具體成果而存在，故往往會給人一種只要完成了VI的替換，便相當於完成CI的錯覺。於是，最近才開始明確地將CI和VI做區分。

市場競爭已轉向「形象行銷策略」競爭的時代。企業為了適應新時代的消費需求，積極提高市場「佔有率」，並在企業內部自覺地執行VI系統。因此，以商品促銷為目標而進行的整體包裝的觀念，已被認為是塑造產品形象、品牌形象與企業形象必備的條件，商業設計的重要性也越來越被認可。這種有計劃的識別系統，可

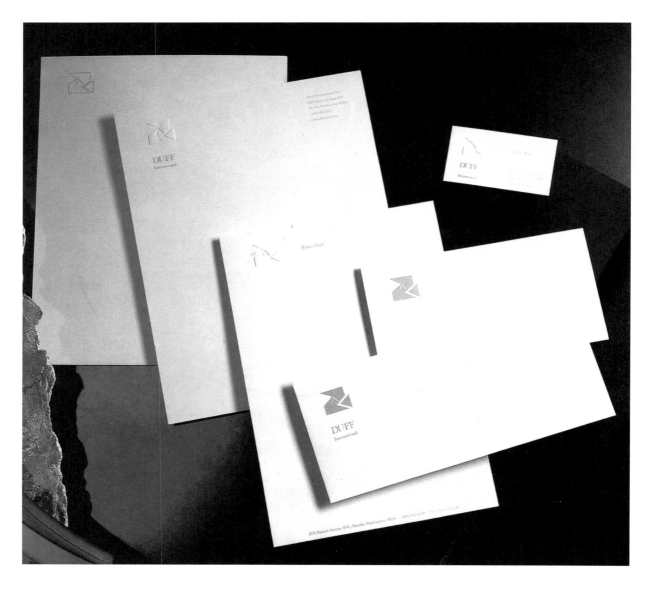

LOFTY

LOFTY

LOFTY

★LOFTY商標組合的基本形。

★LOFTY標準色彩。

LOFTY

使企業組織健全、制度完善、全體員工彼此認同，並取得消費大眾的認可。

　　企業導入VI系統是爲了塑造其全新形象。基於企業識別必須要有統一性、系統化，因此要具備一套富有延展性的編排模式，作爲視覺傳達設計的有力工具。爲了達到塑造企業形象的目的，進而建立知名度，必須通過各種活動、公關、廣告、服務等方法去完成。電視、報紙、雜誌、廣播等是運用得最爲廣泛的廣告媒體；而包裝、海報、貨車、招牌、門市部的裝潢、員工制服、名片等廣告媒體，卻常被人忽略。這種整合諸多設計要素的視覺識別系統，不僅強化企業與周邊的關係，更確保了企業價值觀的一致性。

　　VI是塑造企業形象的一種經營手法，在經濟發展迅速、同行間競爭激烈的情況下，產品與服務本身的質量絕對重要，而企業如何在錯綜複雜的企業情報影響下脫穎而出，創造與其他企業截然不同的企業文化，VI顯得至關重要。

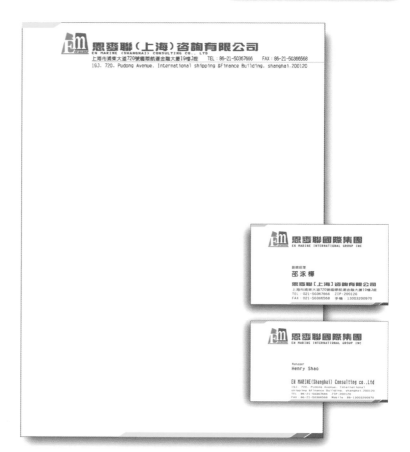

★恩麥聯企業形象設計。

　　企業開發VI的初衷，因經營狀況與需要的相異而有各種不同的背景，如缺乏整體認同感則會導致經營不善、新企業的成立、原有企業的擴大、多元化經營等等。

一、企業的設立

　　新企業的成立，主觀上，一切新的經營觀念，都可以設定在最理想的層次上，將明快敏銳的資訊傳播給社會大眾，這是創造理想VI企業形象的最好時機。

二、成長擴大、合併、多元化經營

　　企業在成長過程中內部在不斷變化、整合，如擴大、合併、多元化經營等；而外部的經營環境及社會的

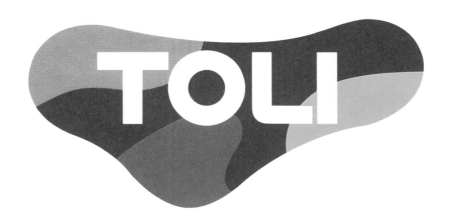

TOLI Corporation

★TOLI 名稱標準字。

〈TOLI YELLOW〉

〈TOLI GREEN〉

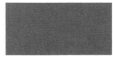

〈TOLI PINK〉

★TOLI 色彩基本色的使用。

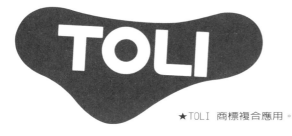

★TOLI 商標複合應用。

設計
VS
名
片
、
信
封
、
信
紙

26

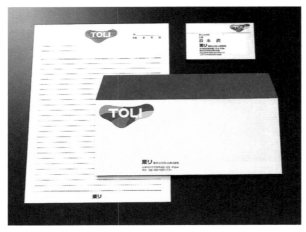

★TOLI 信封、信紙、名片。

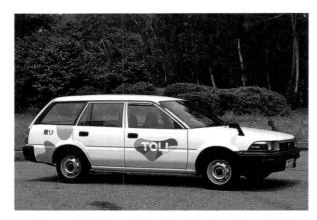

★戶外媒體的廣告，這些設在各地的店面裏的售點廣告，
其特徵範圍廣闊且不特定，扮演著廣泛宣傳的角色。

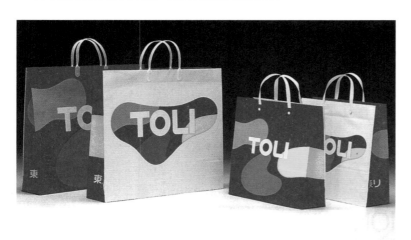

★TOLI 手提袋。

★TOLI 商標複合應用。

★TOLI 包裝紙設計。

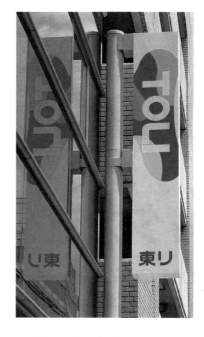

★TOLI 戶外展示招牌。

接受程度也在變遷中，致使企業對本身的認同逐漸陷入茫然狀態，而外界對企業的印象也愈來愈模糊，這對企業活動來說是個極大的障礙，也極可能導致新開發的產品與公司本體脫節。至此，全新VI視覺識別系統的確立即成為解決這個問題的最有力武器。

三、業績的停滯

企業在面臨經營不善的處境時，通常採取的方法之一是改組，結果可能產生新的企業經營者。這個新體制，往往會採取耳目一新的手法，包括經營理念、戰略

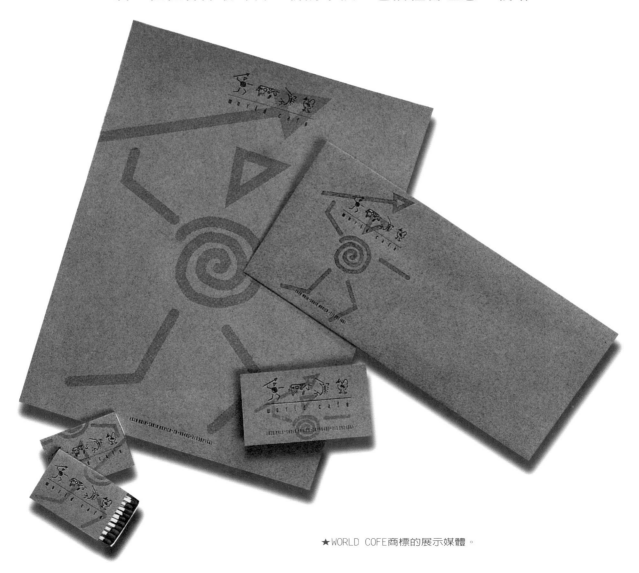

★WORLD COFE商標的展示媒體。

方針等一系列行動。對內，爲了鼓舞相關機構及員工士氣而做的各種調查，群策群力、集思廣益，以及各種方式的企業內部教育，都可使企業內部產生一致的改革意識；對外，則通過VI體系的建立，重新塑造全新的企業形象。

　　VI並不僅僅是視覺設計而已，企業本身的經營理念方針才是其最基本的精神所在，也是整體CI運作的基石，最後再加上有系統的視覺設計因素的整合，才是企業形象的整體構築。

　　在眾多企業情報傳播的媒介中，以視覺化的情報最容易被接受傳達。其他諸多媒體不容易傳播、表現、

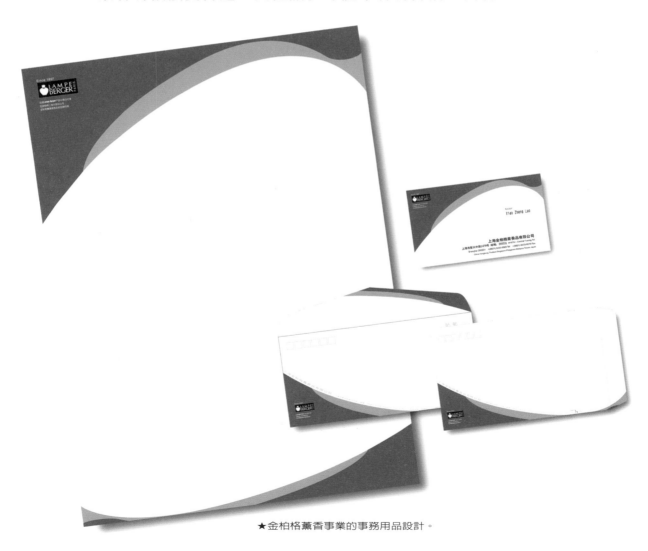

★金柏格薰香事業的事務用品設計。

記憶的特徵與形象，幾乎都可以通過視覺識別系統來完成，這也正是為什麼CI往往被人誤解成純粹的視覺設計的原因。

CI的延伸設計

視覺設計的特徵不外乎點、線、面及色彩的組合，具體來說，視覺設計就是色彩、圖畫、符號、造型等要素單獨或綜合的使用。最後通過各式各樣的傳播媒體，傳送到大眾的面前。大眾對企業的認知程度與視覺感受的效果，則完全取決於視覺設計水平的高下和使用方式的優劣。

企業識別體系是以商標與色譜為根基，通過特定的設計軟體，運用在一切能表現特色和傳達企業訊息的媒

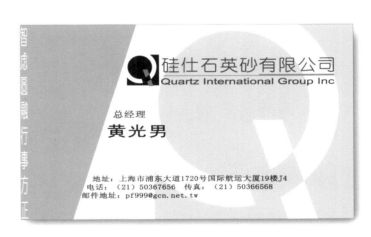

沉穩的黑色代表莊嚴、權威、靜寂與踏實等特性。

神聖的白色代表素靜、純潔、樸素的務實理念。

現代的灰色代表務實中求創新的內涵。

寬廣的藍色代表仁善、穩重、堅強、冷酷、夢幻特質。

★Quartz基本設計。

體上，包括超越語言的視覺溝通工具，這一體系常在下列領域發揮作用。

　　CI設計的內容，大致可分為與基本設計有關的「基本設計系列」，和以應用設計為基準的「應用設計系列」。

一、基本設計系列

　　構成CI的基本三元素：標誌、標準字、標準色。將這三元素重新創造或組合運用，衍生變化以加強延展性，或另行設計其自主性造型符號，兩者都具有極強烈的識別性。在視覺傳達上，設計CI的三元素顯得格外重要。

★MAKE UP商標在設計上的應用。　　　　　★企業商標在設計上的應用。

正因CI三元素在視覺傳達上具有決定性的地位，在企業基本設計系統裏，CI衍生出企業傳播識別，並以塑造企業形象最快速便捷的方式，使社會大眾便於識別及認同。

企業標誌設計

企業名稱及標準字體設計
企業標準色
附屬基本要素
基本要素使用方法

（一）　企業標誌設計

企業的商標，是CI系統核心中最重要的基本要素。就商標的造型而言，大致可分為圖案、字體，或綜合三種形式，採用具象或抽象加以表現。各企業可根據自己的CI發展策略，從以上形式中找出最適合自身發展的商標設計。

企業商標，除了常用的幾種單一形式外，還可將商標設計成多種組合，代表企業不同的用途，或者區分各

★GENERAL MAGIC商標，在名片、信封、信紙設計上的應用。

分公司的性質，以適應企業多元化的發展需要。為順應更廣泛的需求，除了基本的企業商標外，也採用具有特色的圖案標記，以加強企業的象徵性。

這類的特色標記，針對的是企業的特質，大多數的設計是將企業商標及其要素綜合，來謀求企業的訴求形象得以統一。

在企業形象的識別設計上，最重要的部分就是公司的代表符號，也就是商標。公司的商標除了根據使用的

★imind 商標在名片、信封、信紙設計上的應用。

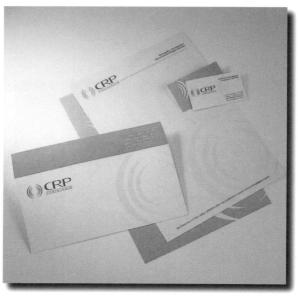

★CRP商標在名片、信封、信紙設計上的應用。

需要，可以在大小上有所變化外，都應採取一致的設計樣式。舉例來說，印在名片上的商標就不會跟印在信紙上的一樣大，但設計是一致的。無論公司的商標選用哪種形式，都不可和公司其他的印製品有不協調的地方。關於這些辦公桌事務用品的使用，很方便的一點是這種符號可以儲備在一套系統之中，印刷的時候可以調出，還可以根據所需尺寸放大縮小，以順應不同的需要。

（二）文字商標與命名

　　語言行為的必備條件以解讀力、理解力為主，當語言行為出現時，隨著時間的流逝，語言記號便以不分先後順序的形態出現，這就是語言記號「線的性質」。與視覺記號「面的性質」相比較，我們可以明顯地看出，

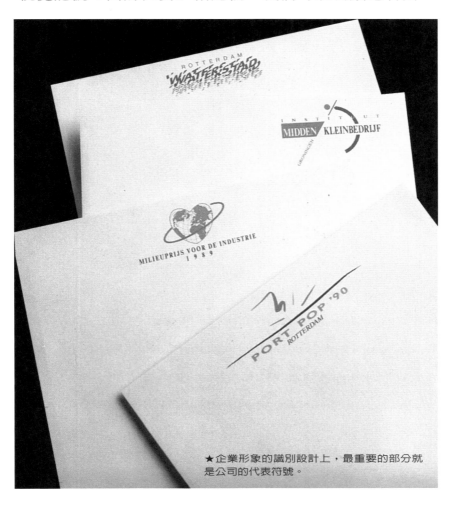

★企業形象的識別設計上，最重要的部分就是公司的代表符號。

它們之間資訊的傳送及接收方式不同。

　　文字是一種約定性的記號，由於它具有視覺性，和聲音的性質不同，因此比「線的性質」效果更強。

　　書寫語言是由「文字」要素集合而成，使商標成為出現在人們對話中的有利條件。商標擴展了其生存的空間，並且提昇了普及狀態。

　　文字商標是一種可讀的商標，在設計之前是語言。因此，在設計文字商標時，首先是決定所用話語，即命名。所謂商標的命名，是指想出一個和同類企業或

★書寫語言是由「文字」要素所集合而成，由於它具有視覺性，和聲音的性質不同，因此比「線的性質」效果更強。

商品都不類似的專有名詞，這個名詞不能只是命名的人懂，它還必須讓大眾也能夠理解。此外，命名的結果必須要有某種意義，這就必須考慮以下幾項：意味性（觀念）、音感性（發音性）、視覺性（外觀）。

意味性又稱語意性（Semantic Image），指和名字所涉物件（商品等）相當的觀念，以名字所具有的意義能否使大眾對所涉物件產生美好的印象為重點。

音感性又稱音聲意象（Phonetic Image），也就是來自聲音的一種意象，重點在於易於發音，聽了就懂，並且音感（音色、旋律、韻律）須對名字所對應的商品很貼切。

視覺性又稱圖形意象（Graphic Image），欲使名字在圖形化之後更具特色，應從名字的命名與選擇階段多加注意。文字商標設計多以文字為依據，再借由圖形與繪畫等手段，使文字語言蘊含生命和感情。

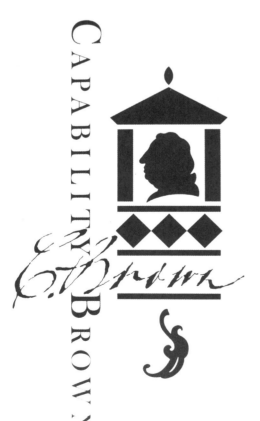

★CAPABILITY BROWN事務用品設計。

文字商標的條件：

1‧以理想的特徵作爲造型。

2‧除去不利於造型之處，爲「一體性」全體整合。

3‧書體（字體）的整合。

4‧濃淡粗細、字劃形體的均衡，爲「一見性」全體整合。

5‧整合全體的造型。

6、突出作爲特徵的重點。

7、圖形商標與意象。

商標是企業的門面，是用來與其他企業進行區別並保持企業特徵的一種象徵物，因此，商標必須在視覺上具有印象力（予人深刻印象的能力）及說服力。

成爲商標的首要條件是，必須表現出商品出處。商標是由文字、符號、圖形等組合而成的，而後，還須廠

★SEIBU ENTERPRISE事務用品設計。

商遵守職業道德，不斷將優質商品送到市場上，商標才能得到消費者的信賴。

　　成為商品的商標名必須有別於其他的商品，一般都是以該商品特有的文字設計（稱為Logotype，標準字）來表現。除了商品名外，還加上了圍繞在外的圖形，稱之為圖形商標。

圖形商標的特性

　　圖形商標是以讓人一見即知的直感式、直觀式訴求力為其生命，因此，圖形商標必須具備下列特性：獨創性（惟一性）、意味性（意義）、永續性、印象性（一見即知）、審美性、再現性。

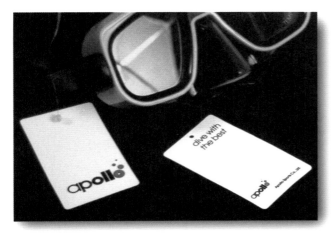
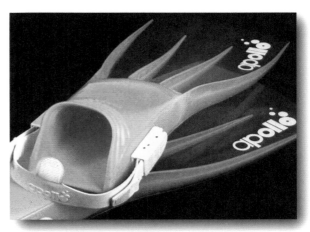
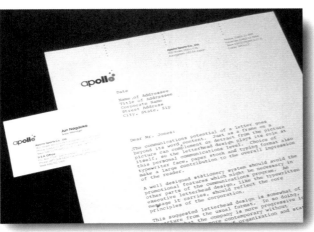

★apollo事務用品及宣傳媒體，商標是藉由文字、符號、圖形等組合來完成的。

　　獨創性是使商品在商標上有別於其他商品的不可或缺的條件，因此，盜用商標便被視為犯法的行為。商標無論如何都必須是唯一的。

　　意味性即指商標是表明該商標之使用者，及使用物的「質的內容」所必要的條件。即使獨創性再高，再有意味性，若是讓看的人無法理解，便難以推展。

　　由企業或品牌名稱，或字首與圖案組合發展，採文字標誌與圖形標誌二者綜合成的圖形商標，兼具字首形式的強烈造型視覺衝擊性、字體標誌直接訴求的說明性兩大優點。

　　用文字或圖像來作為象徵公司和企業機構的形象標誌，使人一見到標誌，就會聯想起這家公司。與眾不同的特性，能讓觀者認同此標誌，產生信賴。設計標誌應把握企業的規模與獨特性，色彩鮮明易記，帶有親密性與現代感，使造型給人強烈印象。標誌的獨特性愈強，愈能和其他企業明確區分，這種標誌「性格」在廣告效

★靳埭強　廣州建城2210年的事務用品設計，採文字標誌與圖形標誌二者綜合成的圖形商標，

益上，是引起注目與記憶的首要條件。

這些文字或圖像的商標可以歸類分成中文字型、英文字母型、數字型、動植物象徵圖形、幾何抽象圖形以及綜合以上要素配合的應用型。其功能爲：對內可團結員工，凝聚向心力；對外可統一公司形象，打造一致的企業精神。

大部分的公司只知道自己公司的企業形象出了問題，但又不明瞭是什麼樣的問題，因此，他們會請專業的設計師來負責設計。接下來的章節會告訴你，如何運用簡單的技巧，達到預期的效果。並且列舉各種不同的設計類別，這些效果都只是由不同形式稍做變化而來。

二、應用設計系列

應用設計系列是以基本設計系列爲核心，同時，基本設計系列也以應用設計系列爲實際作業上的整體構

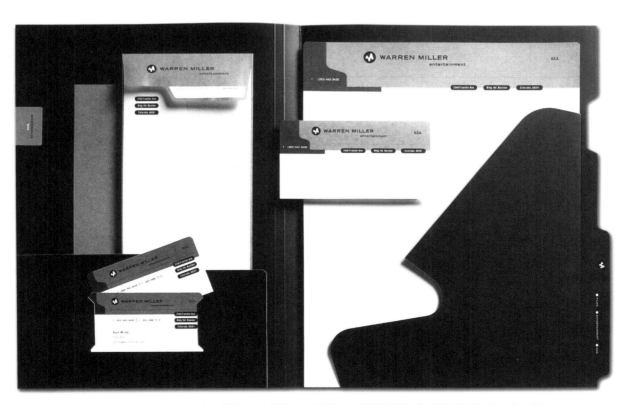

★多元性事務用品，這組令人驚喜的產品設計，把連線設計的概念更擴充了一步，形狀和材料都被加以運用，製造出企業形象的整體感。

架。二者的表裏互爲設計、互相協助。

　　廣告、包裝設計、產品、車身廣告、招牌、事務用品等等，這些經常出現在大眾視覺裏的媒體，往往是社會大眾認識企業的主要媒介。其中以事務用品的名片、信封、信紙最直接。名片、信封、信紙利用人與人之間最短的距離，替個人形象打前鋒，爲企業市場開路，以達到企業經營所追求的首要目標。

　　應用設計系列包括：

A · 事務用品

　　名片、 資料袋、電腦業務用表格、信封、便條紙、

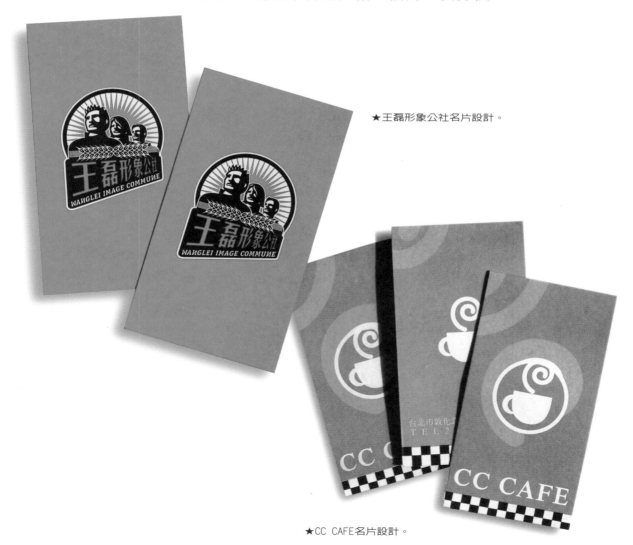

★王磊形象公社名片設計。

★CC CAFE名片設計。

公司專用便條紙、信紙、卷宗夾、公文表格、訂單、採購單、送貨單、傳眞用紙表頭續頁。

　　B‧建築物展示媒體。

　　C‧運輸工具識別。

　　D‧（SP）促銷商品。

　　E‧廣告行銷策略。

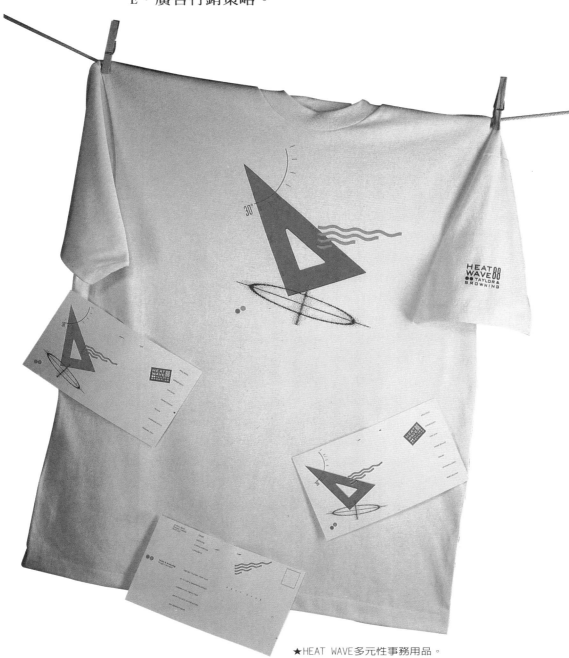

★HEAT WAVE多元性事務用品。

事務用品中，名片、信封、信紙、便條紙，以及賬單、電腦業務用的表格等均採取統一化的設計，包括用紙的種類與尺寸，還有企業象徵的各種元素定位以及其他有關的書寫形式、代表顏色等都詳細規定。以上在設計時都必須陳列出來。

名片、信封、信紙的應用，對於國營與民營企業機構甚至個人而言，都是日常不可缺少的印刷品。此印刷品是以文字符號、以圖形與

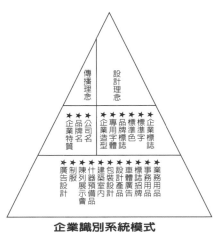

企業識別系統模式

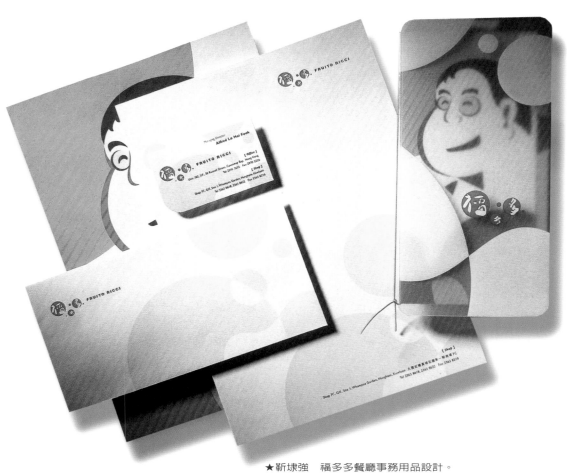

★靳埭強　福多多餐廳事務用品設計。

色彩視覺接受爲基礎，設計出一種有創意、有組織的版面效果。而這些視覺基本要素，即稱爲「構成元素」，也是這類設計工作的核心。

　　當完成構成元素設計後，如何妥善安排各元素，統合成一個整體的形象，以求確實達成CI的企業風格或個性化訴求，是編排設計的最終目的。而在一張小小紙張及固定的方格空間內，所選用的顏色、色彩，都有一定的形式。若能依相同的比例不重複使用固定的編排方式，則是具有相當高度技巧的戰略。如何妥善圓滿地處理上述要點，本單元提供簡易方法作爲設計參考，並配合企業CI設計策略，統一整體形象，即可發揮設計功能。

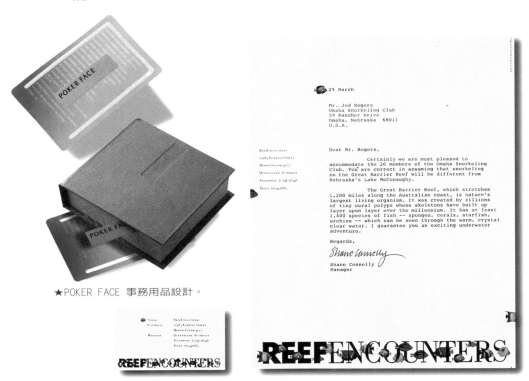

★POKER FACE 事務用品設計。

★REEF ENCOUNTERS事務用品設計。

44

多元性的CI展示

你也許會發現一件事實,那就是當客戶欣賞你做的商標設計時,他會想要你再做其他產品的設計。為了確保自己能提早應付這種可能發生的情況,在幫客戶做設計時,一定要把手中的案例當成是整體計劃的一部分,

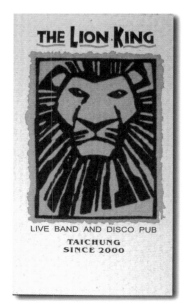

★LION KING名片設計。

★馬汀大夫鞋名片設計。

★REGAL AIRPORT HOTEL。

★JEFF CHANG名片設計。

以符合客戶的需票。這麼做可使你未雨綢繆，預先考慮
到客戶的需求，也使你在客戶產生新的需求前，就預先
做好準備。另一方面來講，也有可能一開始，你就必須
在設計的草圖中，規劃出整體性的視覺創意，將企業的
精神與產品特質融為一體，構成一個具有巨大視覺震撼
力的「統一形象」。

★草葉集名片設計。

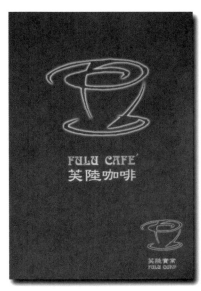

★芙陸咖啡名片設計。

★陳少維　圖片設計公司。

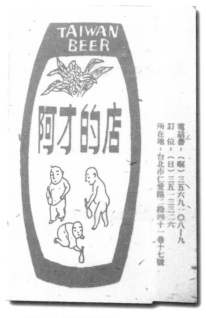

★阿才的店名片設計。

通過CI不但能使社會大眾立刻「認知」到企業的活動，也促使企業思考如何塑造企業獨特的形象。由於CI具有這種誘導企業反省的功能，企業本身才能運用CI的設計，巧妙地整合所有的資源與企業識別象徵，用以增強企業形象的傳播效果。

事務用品的設計實務須知

名片

通常，名片在樣式、顏色，以及圖案的設計上，是依據早先在信件抬頭裏已確立的形式。名片上要印製什麼樣的內容自然由客戶來決定，但名片的大小及形狀則有一定的規格。大部分的名片，通常與信用卡的尺寸相

★GOEBEL PHOTOGRAPHY，名片、信封軋壓成型之效果。

★事務用品設計

仿，可放進口袋或皮夾，這樣才不會因攜帶不便或保存不易而遭到損毀。

另外要注意的一點是，印名片的紙不能和信紙一樣，而要用材質較厚重的紙張。關於名片的適當重量，

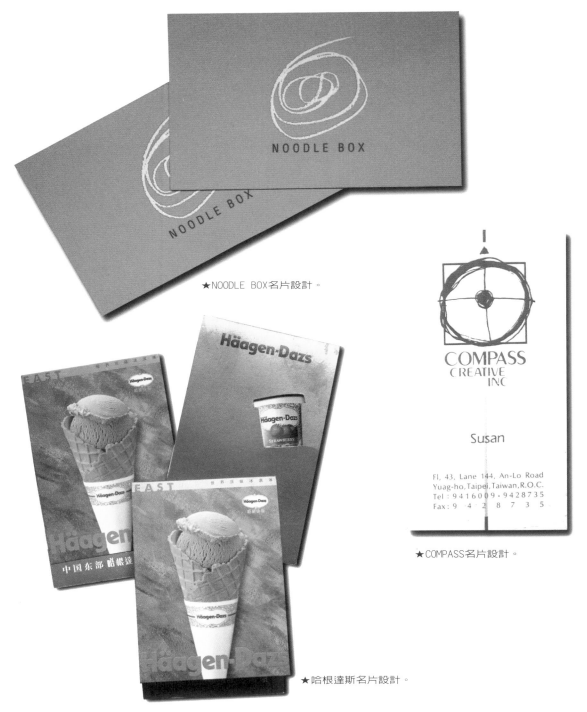

★NOODLE BOX名片設計。

★COMPASS名片設計。

★哈根達斯名片設計。

你該徵詢設計師的意見。雖然名片的設計已有許多傳統的樣式，你還是應該嘗試新的創意，這會使你的作品更加出類拔萃。

印製個人名片蔚然成風，名片設計也正走向專業化，目前印製個人名片的人士大致可分為以下幾類：

一、從事美術設計方面的年輕人，為了表現個人創作風格，把自己最得意的設計作品印製在名片上，一方面可對自己的專長與興趣廣做宣傳，相互交流，彼此保

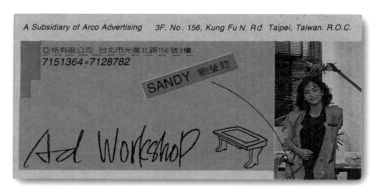

★Ad Workshop名片設計。

★Wudi STUDIO名片設計。

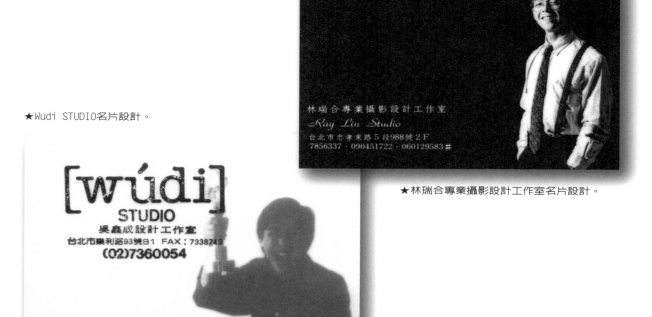

★林瑞合專業攝影設計工作室名片設計。

留最得意的傑作；另一方面則希望與衆不同，加強對方對自己的印象。

二、年輕女性在個性名片上印製自己最喜歡的沙龍照，自然可以讓對方留下深刻印象。附上自己的生日、電話，既可以問候他人，還可以提醒他人不要忘了自己，成本比送照片還合算。由於成本不高，可印製好幾組來增加其變化。

三、新人結婚時，把結婚照印在名片上做答謝卡，對嫁入夫家的新娘來說，答謝卡可以廣而告之夫家的聯絡地址、電話，省卻了日後通知的麻煩。

雖然「個性名片」逐漸流行，但爲避免名片成爲垃圾堆的犧牲品，還必須巧妙掌握交換技巧，這樣才能彈無虛發，禮到面子足。

個性名片

名片是人與人初次相識的媒介，如果是以個人交流

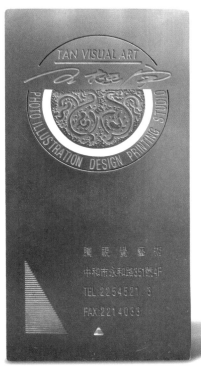

★騰視覺藝術名片設計，打破傳統名片的呆板形式，用金屬材質打造出的名片。

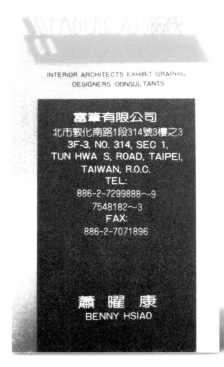

★富筆有限公司名片設計。

為目的，就無須打著公司招牌，尤其一般公司名片的CI色彩濃厚，根本無法表現真實的自我，所以在公司名片之外，通常還需要一張非常個性化的個人名片，用以表達真正的自己。

所謂「個性化」，就是名片要有個人特色，能夠讓別人一眼就留下深刻印象，甚至很快聯想到你的興趣與專長，特別是你這個人的形象。設計較具特色的個性名片是一種趨勢，總而言之，趣味、活潑、個性特點是其共同特色。

個人化　表現個人興趣與專長，沒有一連串的頭銜或公司名稱。

趣味化　打破傳統名片的呆板形式，用人物、漫畫造型取代，親切活潑的趣味油然而生。

活潑化　圖案的設計或人物的造型，皆活潑有創意，讓人消除距離感，樂於親近。

企業名片三種類型

在個人名片之外，最近也盛行四季名片、操作名片及紀念名片。

四季名片是廣告公司推出的新花招，依據四季變化

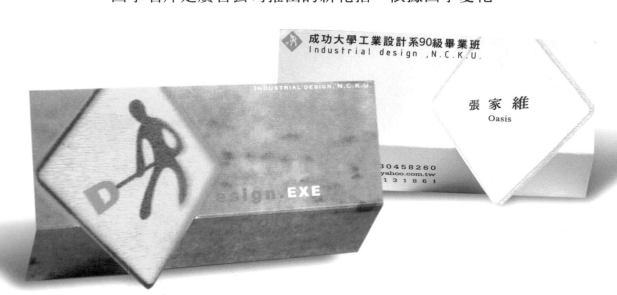

★張家維　成功大學工業設計系的名片設計，將形式表現整理的單純明瞭，產生視覺集中效果，在瞬間接觸就能直接發揮魅力。

準備四種名片，每季發給一張新名片的同時，也等於再自我介紹一番，以便時時留給對方嶄新而深刻的印象。

操作名片是依據不同目的準備好幾種名片。例如第一次見面交換的是正式商務名片，第二次見面將談到公司業務，則再次交換有關公司商品或宣傳廣告的「PR」名片。這種戰略性強烈的名片就稱為「操作名片」。

紀念名片最常見的做法包括把名片印製成電話卡，在名片上貼紀念郵票，甚至打造純金名片，手筆可謂不小。不過，在愈來愈強調自我行銷的現代社會，富有特色的個人名片將是未來的流行趨勢。

名片的尺寸和用紙

「名片尺寸」，至於名片長什麼樣，尺寸多少，相

★Shiutori名片設計。

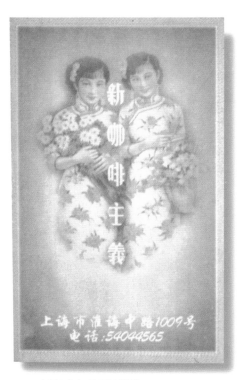

★新咖啡主義名片設計。

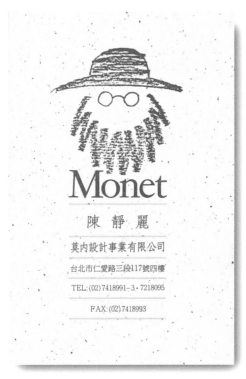

★Monet名片設計。

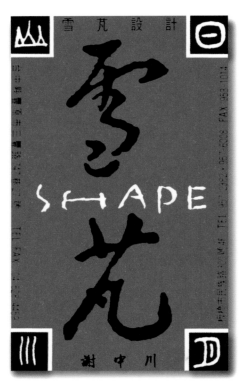

★SHAPE名片設計。

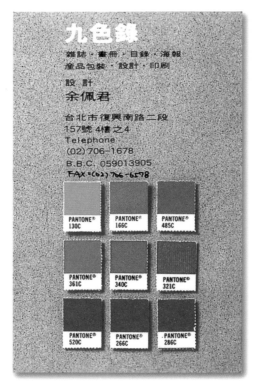

★九色錄名片設計。

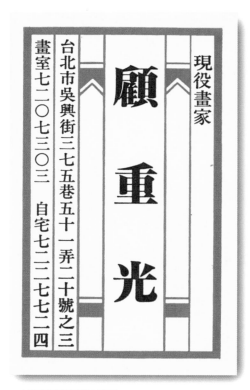

★現役畫家名片設計。

信沒有人不知道，但是，名片的尺寸的種類的確很多。

各尺寸中使用率最頻繁的是普通型4號，用紙包括薄、中、厚、特厚幾類。

紙的種類也很豐富，包括肯特（Kent）紙、銅版紙（Art），其他還有絹紙、浮雕花樣、日式和紙等。另外，紙還有彩色的、加金邊的、燙金的，以及對摺式的。

以彩色名片爲例，種類相當豐富，在此無法詳細地介紹完畢。製作名片的印刷行有實物樣本，請自行參考選用。

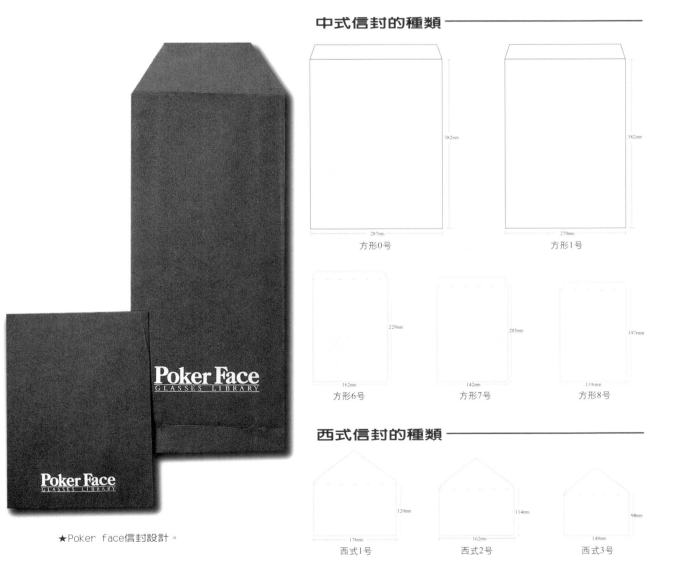

★Poker face信封設計。

中式信封的種類

方形0号 382mm 287mm

方形1号 382mm 270mm

方形6号 229mm 162mm

方形7号 205mm 142mm

方形8号 197mm 119mm

西式信封的種類

西式1号 120mm 176mm

西式2号 114mm 162mm

西式3号 98mm 148mm

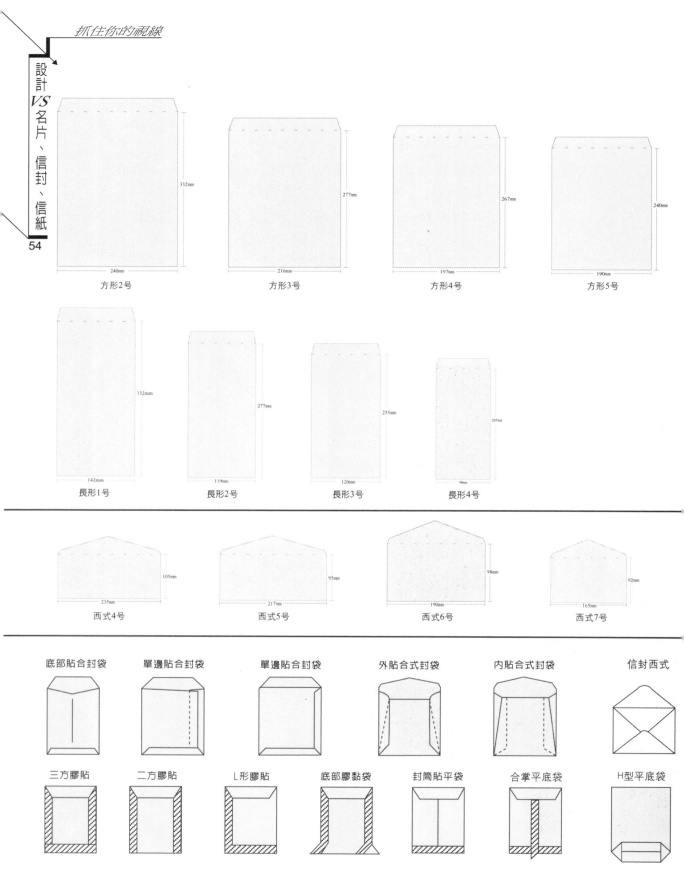

方形2号 240mm 332mm
方形3号 216mm 277mm
方形4号 197mm 267mm
方形5号 190mm 240mm

長形1号 142mm 332mm
長形2号 119mm 277mm
長形3号 120mm 235mm
長形4号 90mm 205mm

西式4号 235mm 105mm
西式5号 217mm 95mm
西式6号 190mm 98mm
西式7号 165mm 92mm

底部貼合封袋　單邊貼合封袋　單邊貼合封袋　外貼合式封袋　內貼合式封袋　信封西式

三方膠貼　二方膠貼　L形膠貼　底部膠黏袋　封筒貼平袋　合掌平底袋　H型平底袋

　　小型名片適合女性，一般型7號如果用圓角紙的話，一樣適合女性。

　　當然，名片格式用直式或橫式排列皆可以。

信封

　　信封的尺寸分為「標準」和「自由設計」兩種。所謂標準的信封，即市面上出售的各種現成尺寸的信

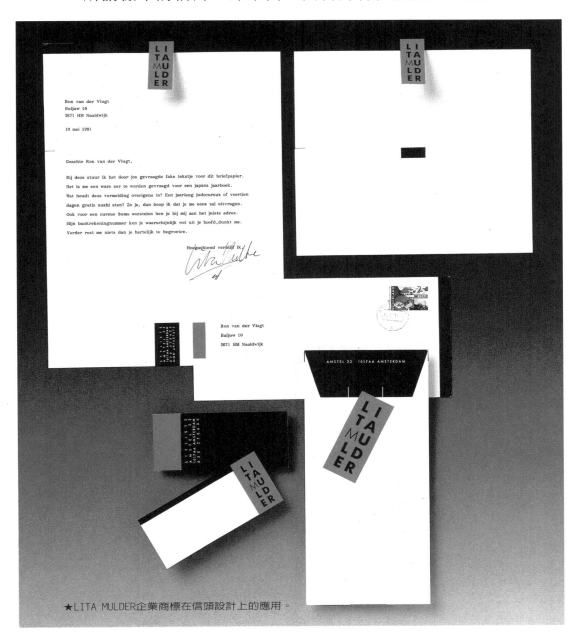

★LITA MULDER企業商標在信頭設計上的應用。

封,有長方形中式信封、方形信封、西式信封,各式各樣的尺寸。為了方便經濟,盡可能使用標準的成品信封(一般性的長形4號或3號、西式4號或西式5號的信封尺寸)。另外則要考慮到你的信件抬頭設計,以確定信紙不論是攤開或是摺起,效果都非常理想。如果使用窗戶型信封,要檢查收信人的地址有沒有跟信封的透明窗口對齊。

西式信封為了配合信箋而採用西式5號及西式6號兩種,國際性的信封規格是C5及C6,其他視不同需要而

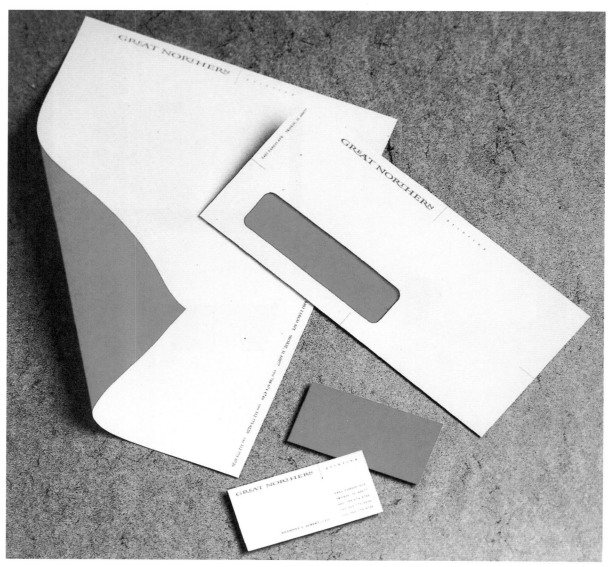

★Great Northern Printing企業商標在名片、信封、信紙設計上的應用。

特製的尺寸更是千變萬化了。一套信箋系統可能有一種以上的常用規格，信封廠商可能會向你提供多種半現成品。但不可不符標準尺寸的信封，仍應該堅持用標準尺寸，並且可以同時製作互相搭配的封箋貼紙。

在信封的設計上，用紙及字體的選擇、住址姓名的排列等，都非常重要，但礙於郵政法上的許多規定，想要做特別設計的信封是比較困難的。它有許多基本條件，比如說電腦的文字處理位置和設計是否得當、信封的住址和姓名是否符合設計整體美。事務用品的設計雖力求一致，但便箋上是否要印上電話號碼、住址和姓名等問題還可自行確定。

信箋

每家公司，不論大小，都需要書信用紙。在設計上第一點要考慮的是如何以傳統的規格來制定信紙的大小

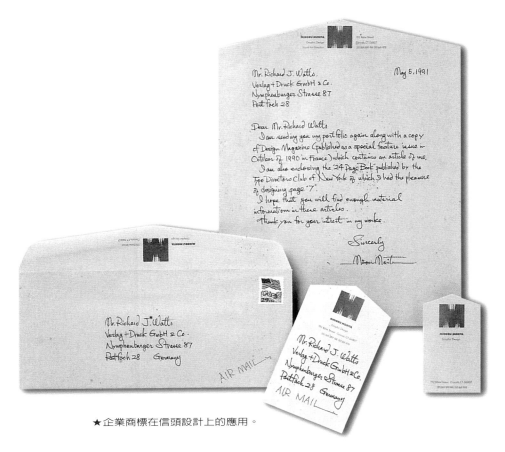

★企業商標在信頭設計上的應用。

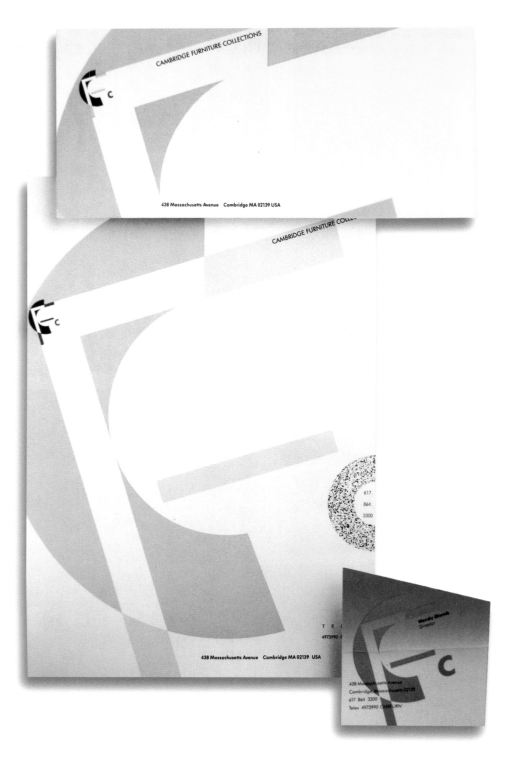

★CAMBRIDGE FURNITURE COLLECTIONS企業商標在信頭設計上的應用。

及形狀。另外越來越多的企業開始向世界各地拓展其業務領域，信箋的尺寸必須採用國際通用的尺寸。

美式信箋有標準型8 1/2×11寸、總統型（Monarch）

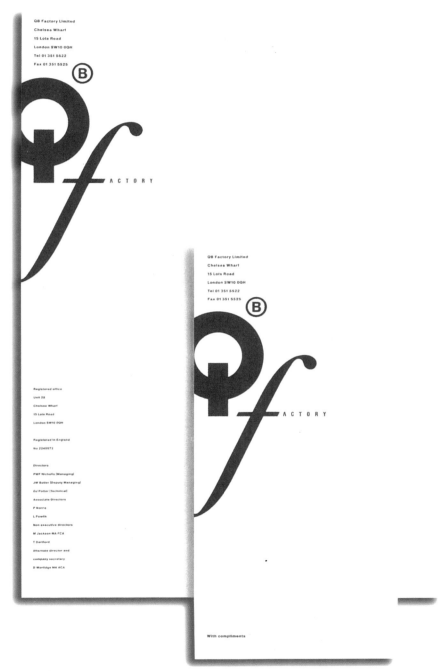

★Q factory
用重度的原則、左重右輕，構圖上採取斜形設計，視線也因傾斜角度有上而下，或由左而右的視線移動，兩者之間做有效的平衡，表現強固而有動態。

7×10½寸。在美國以外的地區，信箋常用的標準尺寸是A4尺寸，即21公分×29.7公分。

　　過去信紙的選擇主要考慮的是美觀，但是現在所考慮的是要適合辦公室事務機器的使用，如影印機、印表機、打字機及傳真機等，上述兩種標準尺寸的紙張可以適用於各種情況。

信件抬頭設計

　　現代通訊方便，無論什麼事都可以直接用電話立即

★LINDELL'S信封、信紙、名片設計。

溝通，寫信的時效性似乎是慢了些，變成是在不得已的情況下才會做的事。

家用電腦的普及，使人們隨時可以打字列印，但列印的信件總是讓人覺得過於嚴肅正式，欠缺溫情。為了彌補這樣的遺憾，我們選擇在信件抬頭上做文章，添加趣味性及人情味，使收信者收信時產生驚喜的效果。

信件抬頭對不同的人有不同的意義，它是所有溝通方式中最容易為人所接受的一種。一封構思巧妙的信還可以傳達書寫的藝術，但是它可能很費時。因此，我們往往花了許多時間及精力去設計完美的信件抬頭，以求在短暫時間內讓人記住它。企業也在尋找一個完美的信件抬頭，以表現其高遠的理想；同時從事平面設計者也

★Pacific Motion Picture信箋抬頭的應用設計。

在為創造CI而努力不懈，信件抬頭設計正是其中最難也是最重要的一部分。如何能以一個標誌或一張紙來說明一家公司的背景，設計者只能憑藉視覺語言來表現一家公司的企業文化及地位，因此我們會自問：設計出來的東西別人看得懂嗎？其實，只要是卓越的設計，人們自然都會接受它、記住它，並且能夠體會該企業的精神。

因此，信件抬頭設計最重要的構成元素有以下幾項：紙的顏色及尺寸、紙質、印刷的方式（是否壓紋等），或其他CI中必須配合的元素。

信件抬頭之所以稱為信件抬頭，是因為這樣的設計，是用來放在紙張的上端，而紙下的空白部分，則是用來寫信或留言用的。信件抬頭的下面偶爾會出現一些印製的文字說明，諸如公司地址、電話的事項之類，甚至有時還會包括更多的資訊。因此這些內容，都要在設計時期就加以確定。

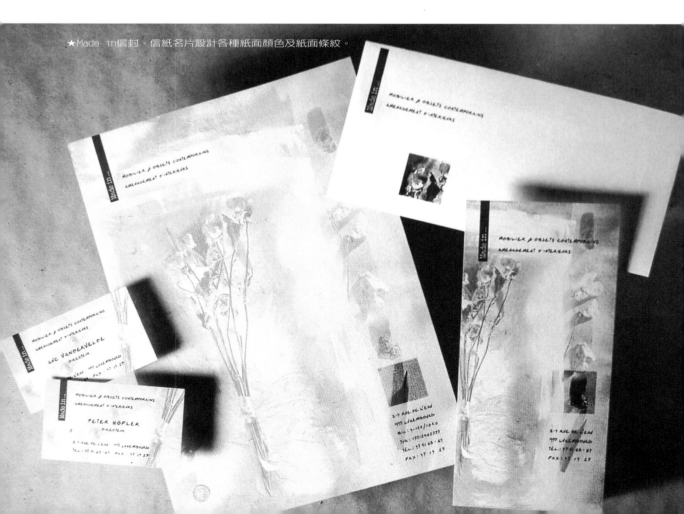

★Made in信封、信紙名片設計各種紙面顏色及紙面條紋。

★企業商標在信頭設計上的應用。

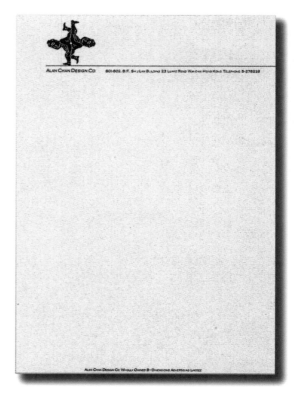

★企業商標在信頭設計上的應用。

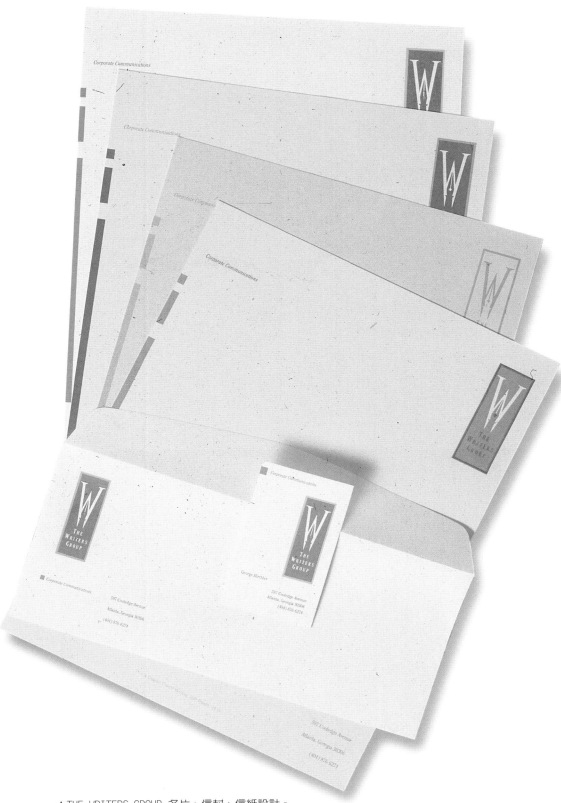

★THE WRITERS GROUP 名片、信封、信紙設計。

　　信件抬頭設計最重要的是瞭解使用目的，想像此設計可能獲得何種效果。更必須瞭解的一點是，設計完成的信首也必須在文章打字或書寫完成之後，才以整體的狀態接受評價，所以一般在設計上都要注意不要妨礙到打字書寫的進行。

視覺傳達的空間解析

　　名片、信封、信紙的編排設計是處理圖形商標及文字內容的平衡，調和統一畫面，產生視覺誘導的效果等，使其成為一個強有力的廣告媒體。諸如行間的調整、字體確定、色彩標示等，在形式上都有實質的相互影響力。

　　例如粗黑體字具有直接、放大的視覺效果；明體字則有變化、有流動感。可見，字體的選擇必須依照企業、公司的特性及整個版面的設計而定。

　　平面上的視覺構成、視覺誘導和平衡美感，在設計製作之前，都必須做理性的分析和引導，用不同的劃分

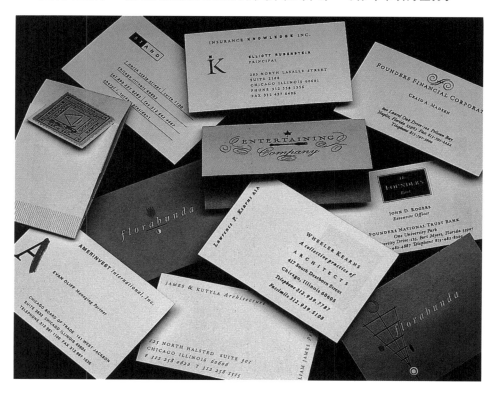

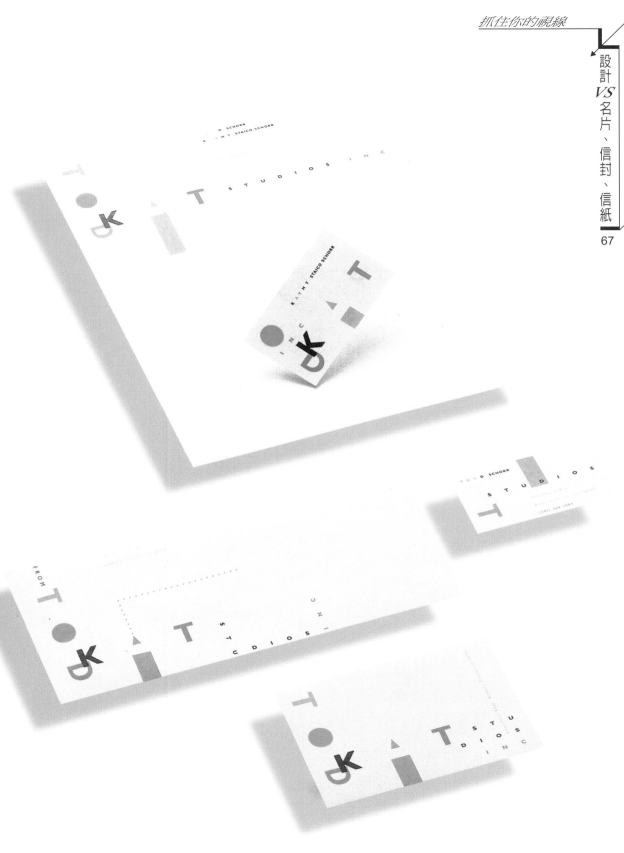

★KATHY STAICO SCHORR名片、信封、信紙設計。

來產生創意設計圖形，然後將媒體構成元素，如字體、圖案、色彩等相互配合，達到最佳的視覺美感效果。

因此提高視覺效果首要的條件，是必先引人注目。最好的發揮效果是以視覺的心理，加上科學的方法，整理成指標效果的設計方法。

名片、信封、信紙，在國營和民營企業機構甚至個人，都可說是日常不可缺少的印刷品。此印刷品是以文字符號、圖形與色彩視覺接受作為基礎，設計一種有創意、有組織的版面效果，而這些視覺基本元素，即稱為名片構成元素。

由此基點而發展統合成一套完美的編排設計是我們最終的目的，能掌握這些要素設計幾乎已成功了一半。

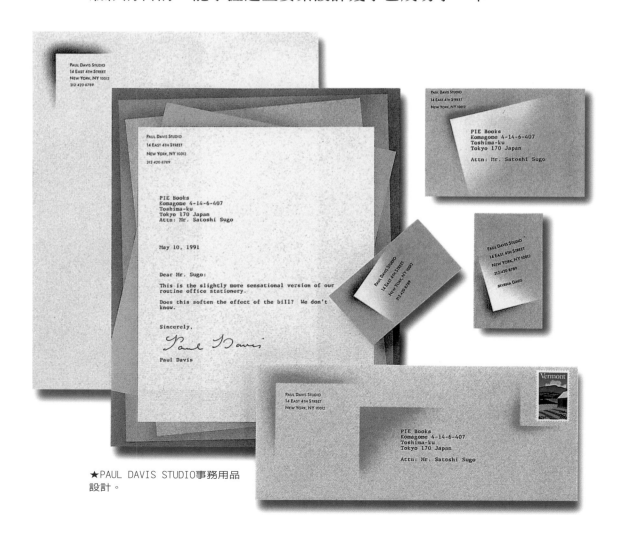

★PAUL DAVIS STUDIO事務用品設計。

無論是企業名片的CI還是個人PI，都期望傳達一個獨特的風格及形象。

各種廣告所要求的廣告效果，最終目的是使商品受到注目，因此，大到建築牆面的廣告訴求，小到名片、吊卡的個人意識表現，都必須瞭解如何提出一個有效的設計創意，及不受限制的編排構成，製作方法的表現技術。如此，創意（Idea）、編排構成（Layout）與表現技術（Technique）三種合為一體。深入瞭解所設計的物件，做好完善的案前作業，緊扣中心概念去發展構成要素，效果必然突出。

設計者的任務，分析、整理與綜合的處理（平面設計的構成要素）。為使版面能簡單明瞭地呈現於讀者面前，便需要強而有力的視覺表現方法，使名片、信封、信紙的內容重點、特質及其影響，明確地表達在觀者面前。

一個名片空間便是一個獨立的世界，在名片裏有許多的視覺要素、內容與資訊要傳達。為了把這些創意內容視覺性地傳達給消費者，需要將圖形、公司名、地

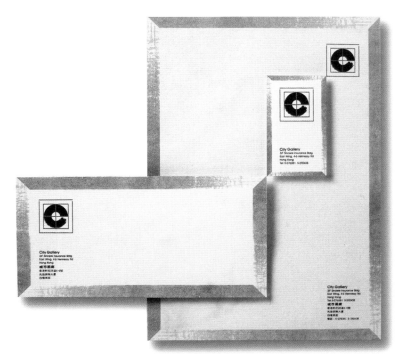

★靳埭強　城市畫廊事務用品設計。

址、電話等構成元素有機地組織與配置，這種工作就是編排。

　　編排、創意與表現技法三者成為一體時，作品才能發揮強大的效能，成為一件富有成效的商業廣告設計作品。編排設計首先要重視美學構成，商業設計還要注意如何吸引觀者視線，使他的視線能在畫面上順利地流動，產生興趣，留下強烈的印象。顧全到編排與構成的以上效果，才算是一件成功的商業廣告設計作品。

　　一個有效的創意產生，應該是由一組或是多人的腦

★Medio Multimedia信封、信紙設計，將形式表現整理的單純明瞭，產生視覺集中效果，在瞬間接觸就能直接發揮魅力。

CAD– Systeme Software Beratung Schulung

Hohnerlein & Paschen Cadsysteme
Dipl. Ingenieure F. Hohnerlein & J. Paschen Westliche 289 7530 Pforzheim Tel 07231/43977 Fax 07231/466347

Bankverbindung

★Sascha Lobe HPC信紙、名片設計。

力激盪爆發形成，此外一定有具體的廣告訴求目的。如何將所有的文字及插圖要素妥善安排，並統合成一個整體的形象，以求確實達成廣告訴求的使命，是編排設計的目的。而在一張小小名片固定的方格空間內不使用重複的編排方式，則具有相當的難度。

視覺的力場

在任何一種視覺範圍內，都有一種看不見的力場，這種力場的結構深深影響整個視覺範圍的均衡和穩定，因此必須對視覺力場結構作深入分析。

一、正四方形的視覺力場是向四方發動的（對角線的延長方向與各邊延長方向），它置於水平位置時，令人有沈靜的感覺；然而把它斜置時，就令人有律動的感覺，其注目性就大大地提高了。

二、圓形的視覺力場是輻射狀的，因而使人有向外的擴充感。

三、三角形的視覺力場會隨著頂角之方向的視線流動，例如，銳角時強烈，鈍角時就柔弱。

四、長方形的視覺力場與正方形一樣，會往四方發動，可是長邊方向的視線流動較強，短邊方向的視線流動就弱了。舉例圖示：

（一）視覺的地理性位置——由實驗證明視覺的地理性位置，位於畫面幾何中心點，在上方偏移。

（二）畫面力場的關係，實驗證明畫面有力場的存在。

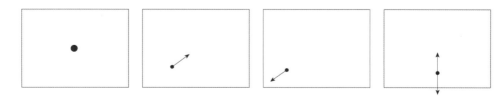

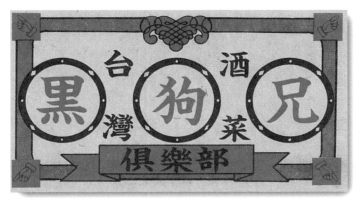

★臺灣黑狗兄俱樂部,用具象概念展開的造型,也幾乎是以基本形的單位四方擴散的方法所形成的對稱構圖。

★5a公司,左右對稱的構圖,利用平行移動、擴大、縮小的相似形產生畫面均衡的穩重性。

（三）畫面力場磁場的公佈如下圖：

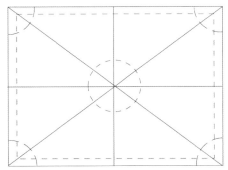

（四）形與形之間另有力場存在——相互吸引力也稱第二磁場,由下列實驗證明,畫面的力場也等於重度。

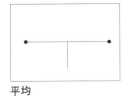

平均

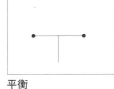

平衡

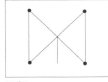

平衡

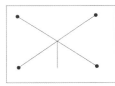

平衡

重度的原則

假設圖面上有兩個大小相同的圓，若兩邊都是黑，則取得均衡；若一邊爲白，則黑色那邊就過重，爲使此情況取得均衡，必須將黑圓變小。相似地，若將白圓變小，那麼就更強調其不均衡性。可見，明暗的不均衡，可借面積來加以均衡。

一、重度由畫面上位置來計算，離中心點愈遠重度愈重。

二、上重下輕的原則。

三、左重右輕的原則。

四、遠重近輕的原則。

30%　33%　37%

五、就色彩來說，同面積明亮的顏色比暗的顏色輕。

六、一個畫面有引人注意的題材，畫面雖小，但重量大。

七、單純有規則的形比單純不規則的輕。

八、獨立的東西重度特別大。

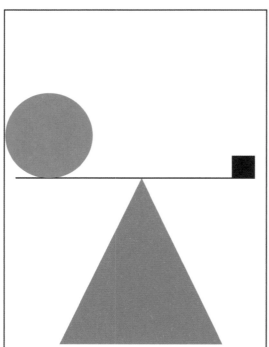

★形與形之間另有相互吸引的立場存在。

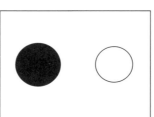

★均衡的重量感。

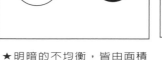

★明暗的不均衡，皆由面積來加以均衡。

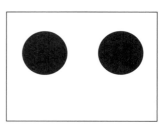

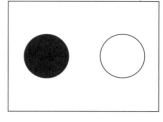

★左邊黑色圓較具重量感。

九、垂直的形比倒的形重。

十、動態的景物要比靜態的景物重。

引人注意的視覺表現

版面編排的主要目的在於有效地傳達訊息給讀者，而編排的原則就是在此前提下兼具美感和藝術感。然而並不是所有的原則都適用於任何狀況，比如有些原則適用於印刷品，有些則不然。因此設計人員必須融會貫通這些原則，並靈活運用。

編排的原則約可分為平衡、律動、比例、對比、統

★以P字大寫字母為基內容，構成類似群組設計，整組字的變形，由字的寬度和粗細來區別，兼具美感與藝術的充分表現。

一與調和、突破和留白。

一、平衡（Balance）

「平衡」並不關係到兩物體的體積大小如何，而是由物體的重量來決定的。平面設計上的平衡，就由文字、色彩、圖形等位置與面積來決定。

通常一個版面可大致分為上下兩部，而版面的視覺中心並不等於版面的幾何中心。真正的視覺中心大約是設計版面從上往下三分之一或由下往上的三分之二的位置。這一視覺中心就是版面的平衡點，同時也是大部分讀者第一眼最可能看到的地方。

在平面設計的技法中，混合了所有的圖形或色彩、

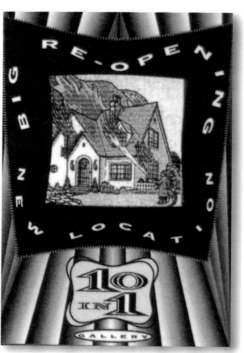

★10in1 GALLERY，幾何圖形之不規則的線條，造成更有彈性的活動空間。

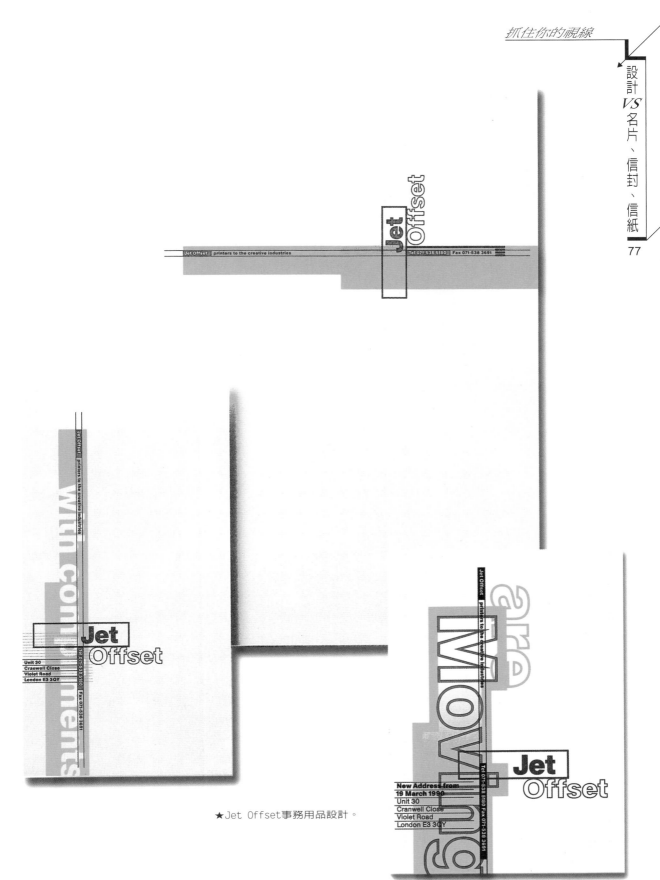

★Jet Offset事務用品設計。

文字等要素。為使這些要素能均衡地在同一個平面上表達出來，不管在視覺上或心理上，都必須考量兩個以上的要素。

例如，同形狀、同色彩時，就很容易維持均衡；可是二者中若有一大一小時，我們的視線就會從大面積移到小面積上去，產生不均衡的局面。

一般的版面可以分為「對稱的平衡」和「不對稱的平衡」兩種編排方式。

（一） 對稱的平衡

所有圖文都居中編排，這種平衡稱為對稱平衡。此種編排方式會使人產生一種正式和莊重的感覺，容易贏得讀者的信賴，使其產生安全感。

★Schaffer事務用品設計。

　　對稱式的平衡構圖，是在畫面的左右上下，採取相同等量的造型。對稱的平衡，極富沈著、穩重的靜態美，其負面性是缺乏變化，單調、無味。所以在採取對稱式的畫面構圖時，可用色彩及其他不同的圖形要素來彌補，賦予版面新生命。

（二）　不對稱的平衡

　　在不對稱的畫面中仍然可利用文字、圖片或插圖、色彩、留白等要素，來達到構圖的平衡。在這種不對稱的安定中，能使觀者產生無名的喜悅。動中有靜、靜中有動，彼此互相交融在一股和諧的氣氛中。

　　一個粗字，可以與一大片密集的小文字群取得平衡的關係。利用明度差異，可以使一小張明度高的圖片與一跨頁的圖片保持對等的地位。放在畫面邊的一小排文

★形與色的均衡分量，雖然注意焦點分散，但全體感覺卻具有統一的視覺效果。

字，常常也能使整張畫面忽然生動起來。此種構圖手法
的使用，有畫龍點睛的效用。

二、律動（Rhythm）

律動的畫面形式能夠產生於各種視野中，這完全
是根據單純的形式原理。一個畫面，可用幾個位置、方
向、間隔、大小為基礎而分節，這樣可以得到單純的幾
何秩序。

視覺律動的目的是如何有效抓住讀者的視線，使其

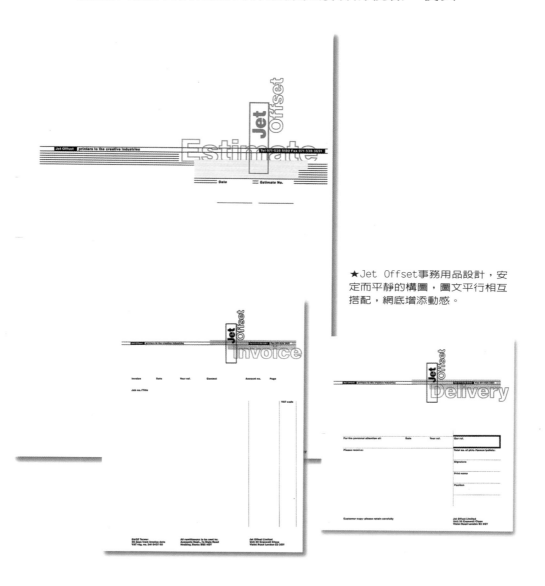

★Jet Offset事務用品設計，安
定而平靜的構圖，圖文平行相互
搭配，網底增添動感。

視線停留在設計者預期的位置上，並使讀者繼續往下看完該版面所有的內容，使視線?生不斷流動的引力，循序漸進地到達訴求重點，產生視覺誘導的效應。

三、比例（Proportion）

在平面設計的構圖中，常有設計家所用的等比分割設計─黃金分割比例。黃金比例的構成特點，具有理性資料比例的視覺美感，安定而活潑，且具有均衡感，是視覺設計之最佳要點和比例。在版面構圖上，往往運用這個原理去達到視覺效果所要求的穩定美感。希臘美術大多使用黃金比例（1:1.618）來求得秩序的變化美。長度比、寬度比、面積比等比例，能與其他單元要素產生

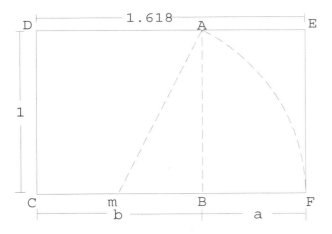

★黃金比例　1:1.618　3:5　5:8　8:13　12:21～55:89等比例自古代希臘時代以來，被認為最沒的比例。現代所使用的名片。其兩邊的比例是接近黃金比例的矩形。

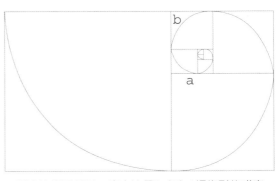

★黃金比矩形其長，寬之比是1.618:1螺旋形的成立，是由於圖的規則稍微偏移而產，顯示出時間與空間之間的發展。

$$\frac{a}{b} = \frac{b}{a+b} = \frac{1}{1.618} = \frac{1.618}{2.618}$$

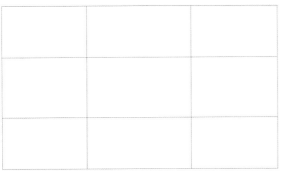

★井字型

★水平型

同樣功能。表現極佳的創意，更能產生穩重和適度強力的視覺效果。比例講求的是主從關係和重點原則，若處理不當，則常會顯得鬆散無力，無法引人注意。

　　通常談到「構圖的原則」時，常會提到「井字型構圖法」。所謂「井字型構圖法」其實就是將畫面的長與寬各三等分，以直線將畫面劃分為九個區域，並以水平及垂直線的四個交叉點，作為放置名片主題與其他文字元素的基準點。這種方法，可以作為營造畫面整體平衡感的重要依據。

　　而所謂的黃金分割法，則是依照長寬比1.618:1的比例來劃分畫面，比率雖然不相同，但黃金分割法與「井字型構圖法」，在理論上其實是大同小異。我們先將畫面以三等分法劃分，再從畫面的四個頂點向各對角線劃出一條垂直於對角線的直線，這樣的構圖即為動態平衡構圖的一種。基本而言，它和三等分法相同。它們所運用的概念是相同的，但在搭配上對角線的變化與組合，

★L字型

★正、逆三角型

★S字型

★遠近型

更能強調深層而具有動感的意念和印象。

　　因為其獨特的比例形式，黃金矩形有時被稱為「方形迴旋」矩形。比例漸小時，方形可利用一角為圓心、一邊為半徑畫一四分之一圓弧，連接起來即為一渦形。如圖則為渦形之繪製過程。

　　A、黃金比例矩形的構成與分割。

　　B、「方形迴旋」的構成是由黃金比例發展而來的，

★幾何學的曲線是以圓為基本，此曲線與直徑相對而具有根本的對稱形。圓形是人類最安定的圖形，圓的規則偏移，產生出時間與空間的發展。

利用方形的角與邊所繪的弧形依比例及渦形圖形。

　　C、水平型：以簡單的三等分法強調直線本身的美感。

　　D、正逆三角形：將三等分法予以運用的基本構圖。無論是逆三角形或橫向三角形都能產生安定的感覺。

　　E、遠近型：以收斂或放射的線條表現出深度或膨脹的感覺。遠近型也是三角形與對角線構圖的複合型，且能呈現出方向與安定感。

　　F、井字型。

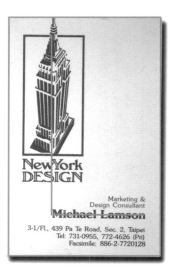

★NewYork DESIGN名片設計，採用L字型。

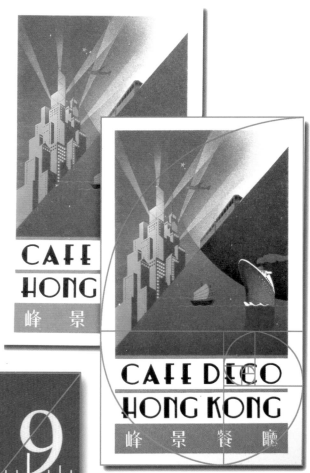

★峰景餐廳名片設計，「方形迴旋」的構成是由黃金比例發展而來的，在利用方形的角與邊所繪之弧形，依比例及渦形圖形。

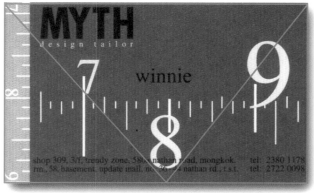

★MYTH winnie名片設計，採用逆三角型。

G、L字型：此為水平線與垂直線的複合型，也可說是雙重畫面型的一種。L字型構圖會給人有條不紊的印象，同時也能強調主題。

四、對比（Contrast）

對比是人類去感覺不同的人與事物的基本原理，它能傳達秩序、安定、靜態、莊重與威嚴等心理感覺。沒有對比就無法感覺事物的存在。圖與背景分化的確立是對比的第一步；編排也是應用高度對比來引起讀者注意。黑底白字是對比的典型法則。

五、統一與調和
（Unify and harmony）

調和應用是將對稱、律動、均衡、比率等構成要素，綜合整理，繼而在變化中求統一，最終達到調和之美。

★簡潔大方、強烈的顏色對比，視覺衝擊力比較強，主題明顯表現，其缺點是較快磨損，使紙基露白。

★利用大面積色塊與留白空間的設計，產生強有力的個性形象。（平版印刷）

　　畫面上有變化，但全體有嚴密的統一，能保持一定秩序的狀態，謂之「調和之美」。所以在形態、圖形、平面設計、立體構成與色彩配色中，都要求彼此間互相調和，才能創造出完美的作品來。

　　統一是版面設計要素的集合，引申來說，每一個名片、信封或信紙設計都要與整體的設計或編排形成統一性。對比設計可使版面的某部位特別顯眼，甚至可使整個版面跳出來，但是該版面仍應表現出完整的統一。一個版面應用大量留白，是運用對比的一種手法，但切勿造成版面的缺陷，以至於破壞整個設計的統一，造成整體設計的不協調。如果過分強調對比的關係，空間預留太多或加上太多的單元，容易使畫面產生混亂。要調和這種現象，最好把律動、平衡、比例等美的要素，綜合整理，使每一個要素相符合，以求整體的統一。

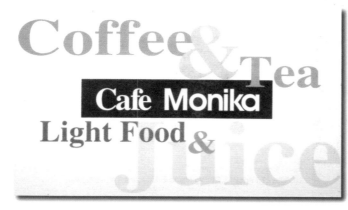

★Cafe Monika名片設計。

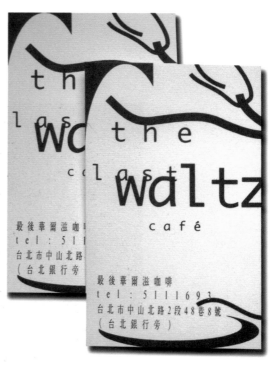

★waltz cafe名片設計，畫面上有變化，且全體有嚴密的統一，能保持一定秩序的狀態，稱為「調和之美」。

六、突破（Breach）

突破現有的公式設計，畫面會出現節奏性的韻律感，而不至於混亂。此種不按牌理出牌的方式，打破原有的設計公式，亂而有序，不平中求均衡、不穩中求安定，可謂設計中極高的境界。

★ART WORKS名片設計。

★基本生活會館名片設計。

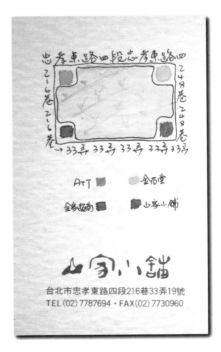

★設計雙面名片，必須注意其設計風格是否能夠前後相呼應。

七、留白（Blank）

「留白」就是在畫面、版面中留出適當的空間。它是一種空間的經營，也是編排構圖中最重要的手法。「留白」看似與文字無關，但其實它對於文字的重要，就好比空氣對於人類生存的重要。沒有了空氣就沒有了生物，同時，畫面沒有空間，就沒有文字與圖的存在。

在畫面的構圖上，靈活運用「留白之美」是非常重要的原則。版面若是填得滿滿的，會令人有透不過氣來的感覺，甚至有雜亂無章的印象，當然就難產生美感。留白的最大作用是虛實對應，襯托主體，引人注意。如圖畫中適當的留白，講究「實則虛之，虛則實之」的趣味，可增添整幅圖畫的藝術價值。

留白給人的感覺，是一種乾淨、清爽感，不會產生

★字和圖案各自成群，畫面留白大於圖及文字符號，相互搭配而顯得調和，整體視覺集中，統一而不鬆散。

★利用大面積色塊與留白空間的設計，產生強有力的個性形象，曲線產生的形態，一般具有柔軟的印象。（平版印刷）

抗拒或煩躁的心理；其次，留白多出的空間吸引讀者去注意標題、圖片及文字。

設計的基本要素

名片、信封、信紙在國營及民營企業結構裏，可以說是不可或缺的日常印刷品。

一般信函的往來，首先能引起對方注意的，莫不以名片為主要手段。它的作用一方面除了互通訊息外，另一方面具有宣傳推廣的作用。故一件精美大方的設計，

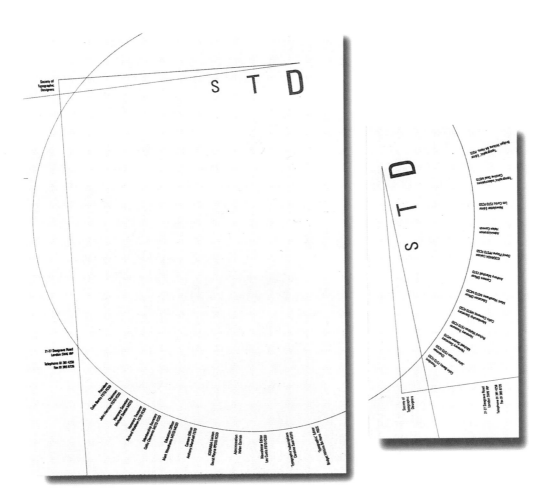

★STD公司名片設計，視線會作圓環狀迴轉於畫面，使視線產生流動的引力，循序到達訴求重點，可以長久吸引注意。由各線段上下左右，或互相傾斜交叉而成，無論交叉的傾斜度變化如何，主眼點會集中於十字的交叉點，這種設計具有多樣統一的綜合視覺效果。

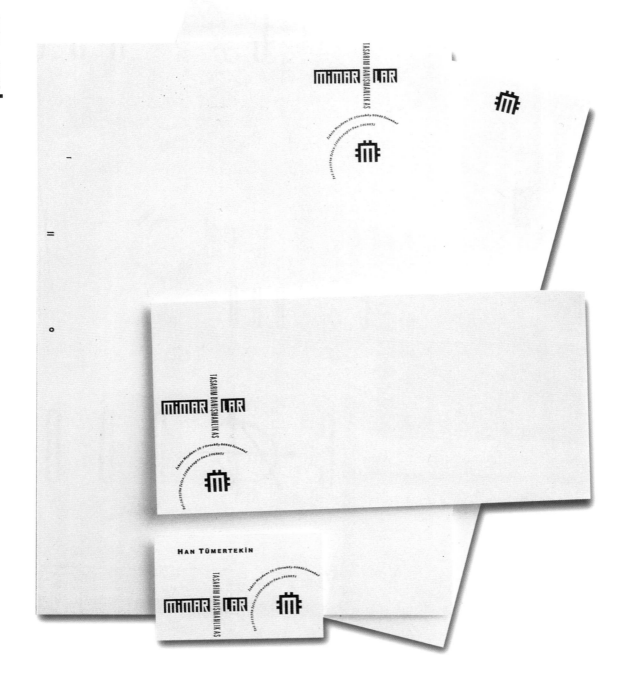

★MIMAR LAR事務用品設計，白色紙表現商標及文字，特別清晰，其缺點是較容易弄髒，圖形在這些造形中，具有完整、強度及注目性。

datum date onze ref. our ref betreft concerns

Da Vinci Groep bv
Y-Tech gebouw
Van Diemenstraat 116
1013 CN Amsterdam
telefoon 020 - 620 03 36
telefax 020 - 624 46 91
ABN AMRO nr 48.59.40.191
k.v.k nr 229935

ing. K.S. Bos
partner
privé 070 - 345 19 74

Da Vinci Groep bv
Y-Tech gebouw
Van Diemenstraat 116
1013 CN Amsterdam
telefoon 020 - 620 03 36
telefax 020 - 624 46 91

adviseurs in strategie en informatietechnologie

Da Vinci Groep bv
Y-Tech gebouw
Van Diemenstraat 116
1013 CN Amsterdam
telefoon 020 - 620 03 36
telefax 020 - 624 46 91

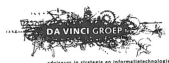

adviseurs in strategie en informatietechnologie

with compliments

adviseurs in strategie en informatietechnologie

★DA VINCI GROEP事務用品設計，將形式表現整理得單純明瞭，加以閉鎖性的線條，
產生視覺集中效果，在瞬間接觸就能直接發揮魅力。

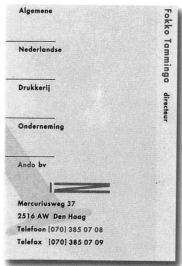

　　無形中會使對方產生親切與信賴感，對業務發展的作用不容忽視。

　　信箋的主要內容包括下列幾項：

■公司名稱　　　　■地址　　　　■電話
■商標或標準字　　■宣傳標語⋯⋯

　　規模較大的公司，通常各部門都有專用信箋，而在其上分別印有各部門專用名稱。

　　國際通用之標準信封、信紙尺寸如下：信封為$9^{1/2}$"$\times 4^{1/8}$"，信紙為$8^{1/2}$"$\times 11$"。

　　由於各公司設計策略不同，採用較為特殊的尺寸以適用於不同場合的需要也是有的。顏色紙張的選用同樣是設計時要考慮的因素。

版面設計改變形象

　　如果自己沒有設計能力，但是變化一下以往使用的名片設計並參考他人的名片，或到名片印刷公司看看參考樣本等等也可以。設計不同，表現出來的名片印象也

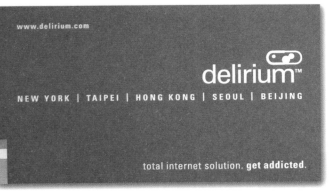

★delirium名片設計。

Juice

TEL:(02)8773-8989
台北市延吉街158號1樓

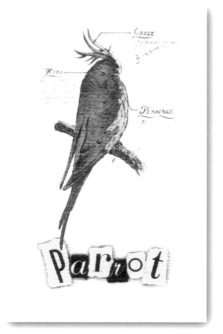

★Parwot名片設計。

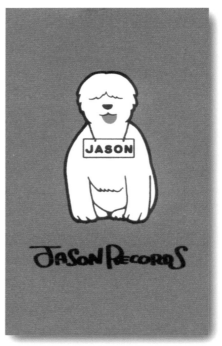

★JASON POECORPS名片設計。

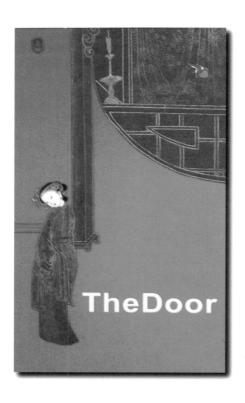

★The Door名片設計。

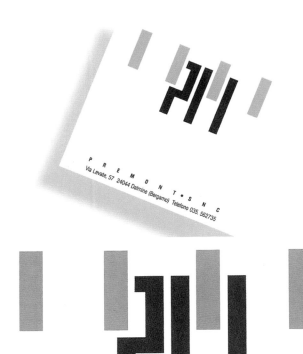

★PREMONT名片、信紙、信封設計。

不一樣。

　　設計名片的版面時，首先必須考慮清楚名片用紙是橫式還是直式的。決定用紙後，再決定字體，並注意整體的平衡感。這些要素可以說是名片設計的關鍵。

　　比較特殊的設計是加入臉部和裝飾插畫等。自由業餘的設計師、攝影師、業務員等，希望別人記得的是個人的名字和照片，而不是公司的名字，因此這種方式可以說是最有效的設計。

　　製作名片，一定要校對，不校對就印刷的話，一旦發現錯誤，就必須重新來過，因為名片代表一個人或整個公司。

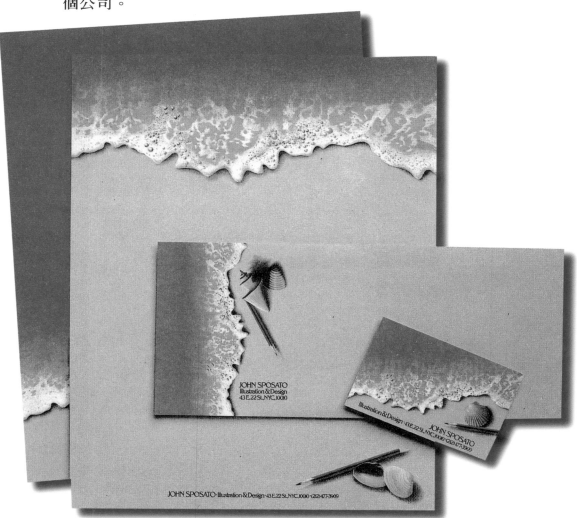

★JOHN SPOSATO名片、信紙、信封設計，插圖的表現技巧相當成熟，內文與圖形編排組合非常高明，往上呈弧狀的波浪紋、有活潑畫面、愉悅文字的視覺效果。

圖像意味追尋

插畫是平面設計構成要素中「形」、「色」的創作技巧的組合，其創造風格是吸引視覺的重要素材，引導觀者對插圖訴求產生共鳴。

插畫的訴求效果雖視物件而異，但應該具有人性、機智、幻想、奇異性（非一般性）、現代性、感覺性或較強的魅力與趣味。

就圖案設計而言，爲了達到溝通效果，便必須對媒介物有透徹的瞭解，並且也要選擇適合各個案例內容的表達方式，將廣告內容的圖形（繪畫、插畫、攝影、漫畫、圖表、商標或符號），來做視覺傳達。

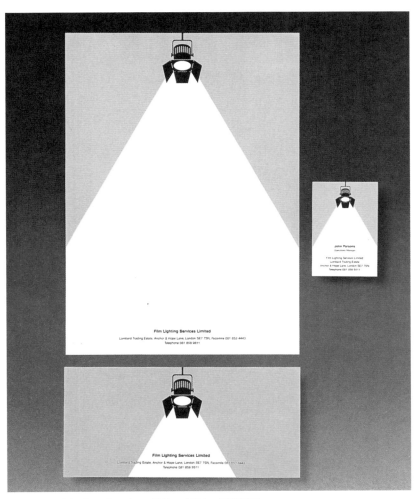

★ Film Lighting Services名片、信封、信紙設計。

在以視覺溝通為主的編排設計上，除了印刷要求外，還可參考下列的形式：

一、用寫實性、線畫性、感情性的手法表現出來的圖形，不但能具體地說明廣告內容，並且能強調其真實感。

二、圖形單純化能產生與寫實、插畫表現不相同且

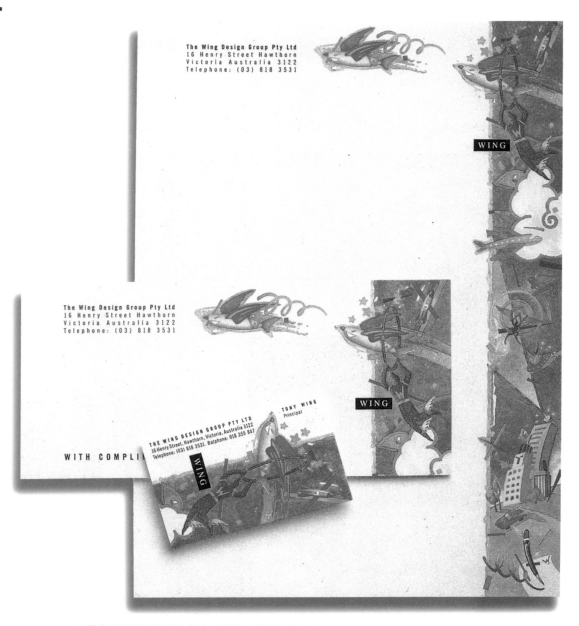

★WING DESIGN GROUP 名片、信紙、信封設計，表現公司構造所組合的技術插畫，以傳達廣告內容之理解性的「看讀效果」。

富有個性的作品來。

　　三、破壞均衡、單純化，並且用幽默手法表現出來的圖形，不但能使觀者產生喜悅的感覺，而且能引起觀者進一步的興趣與親密感。

　　四、攝影的圖形最能表現真實立體感，所以也最容易提高觀者的親切感與信賴度。

　　名片、信封、信紙插圖的選擇，大致可分為圖形商標、具象圖形、抽象圖形三大類。

圖形商標

　　企業結合現代設計與企業管理的理論，探討企業的本質與目標，為企業做整體設計，讓企業形象鮮明，對外容易讓人「認識」、「區別」，對內建立認同與共識

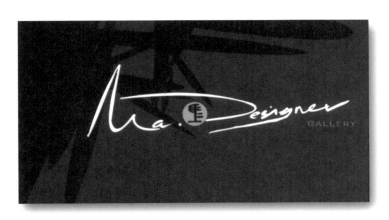

★MA DESIGN GALLERY名片設計在設計時強調主題，有統一的視覺效果，可以長久吸引注意。

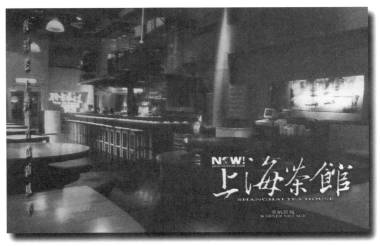

★上海茶館名片設計。

目的。運用整體設計計劃,通過視覺傳達藝術,並使之規格化、系統化。塑造企業具體形象,發揮管理功能的企業識別體系觀念與設計技巧,確實大大影響了現代企業形象的設計與企業行銷,用創意視覺化設計出來的商標,不但使觀者感覺與其他公司的商標有所區別,同時

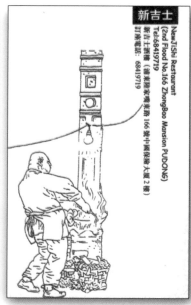
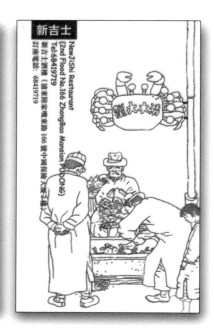
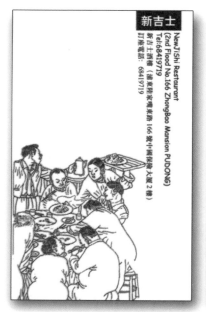
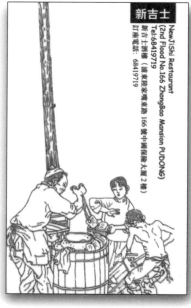
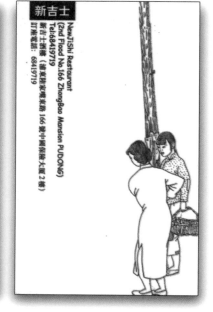

★新吉士餐館名片設計。

亦能提高對本公司的信賴。

　　商標的圖形，以圓形、方形居多，其造型以採用與公司有密切關係的素材爲宜。例如，公司名、商品名等，以動物、植物、幾何圖形或英文名的第一個字來設計等。

　　另外，文字的商標，也適合表現商品的內容與氣氛，所以必須是口語化且令人琅琅上口、記憶深刻、容易識別，進而發生親切感的商品名。

　　設計者要以文字爲依據，再借由圖形與插畫相輔助，使文字商標統一調和。同時爲了強調商品性格，創造出強有力的廣告訴求效果，必須要有獨特的設計創意。

具象的插圖

　　一、以攝影表現的插圖，可以具體說明廣告訴求重

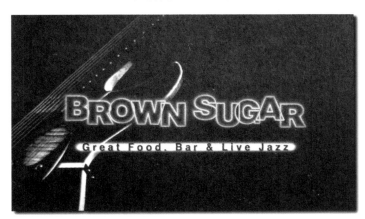

★BROWN SUGAR名片設計，設計以黑100％為主色，即可營造出高格調且精緻之名片（平版印刷）。

點，並且強調廣告商品的眞實性，使觀者一目了然，產生親密感與信賴感。

二、簡而有力的單純化圖形，與寫實性的圖案迥然不同，具有獨特的個性。

三、破壞現有的均衡與單純畫面，用幽默的圖案表現出來的風格，能引人入勝，製造快樂活潑的氣氛。

抽象的插圖

一、使用數學原則的幾何圖形。用直線與曲線來完成版面編排，產生上揚、穩定或律動活躍的畫面效果。

二、使用前者的反效果。用不規則的幾何圖形或線條，造成更有彈性的活動空間，延伸現有方格設計。

三、隨意創作塗鴉。通常是設計安排偶然性效果的圖形，具有自然、親切的說服力，可縮短彼此間的距離。

四、裝飾性強的插圖。此種插圖純粹美化版面、調和空間，在設計製作中大多不具有任何其他的意義。

★創意廣告設計公司名片設計。

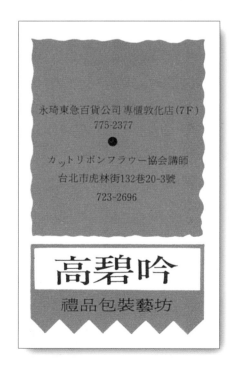

★禮品包裝藝坊名片設計。

掌握絢麗的色彩

生活環境中，物體色、表面色、鏡映色、光澤、光度是靠眼球內柱體細胞及三種錐體細胞來辨識的。將紅、藍、綠三原色轉換成不同強弱的信號可以辨識出色

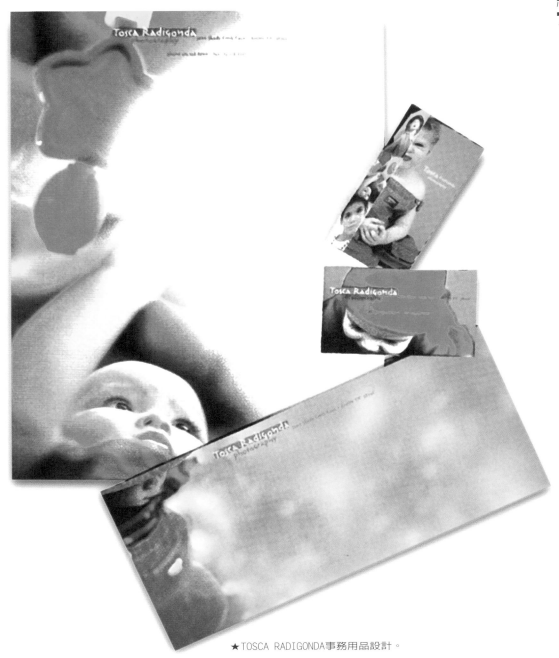

★TOSCA RADIGONDA事務用品設計。

彩，因此名片設計者可依照各種公司形態，來從事色彩的規劃組合。色彩屬於美感組合反應，它的強度不在於面積大小，而在於合理規劃配置，色彩的調和來自於其特性，也可依色調大小、位置關係取得。色彩對思考力

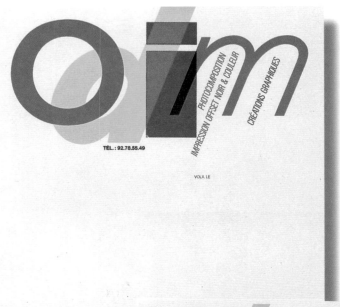
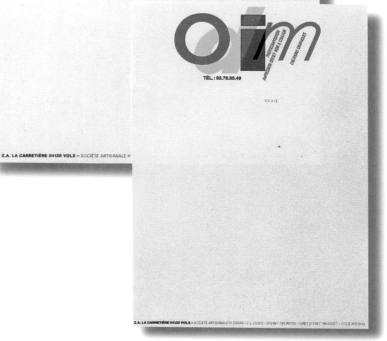
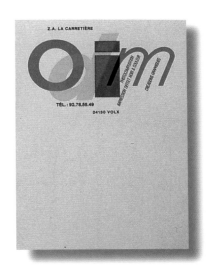

★ODIM信紙設計，創意廣告設計公司名片設計將紅、藍、黃三原色，以文字的圖形變化轉換成不同信號的辨識色彩，產生冷熱、進退的感覺，使色彩與文字、語言密切的結合。

的影響：「暖色刺激創造，讓人更外向，樂意與人相處；冷色則發人深思，讓人思路暢通。」現代人已經厭倦了色彩禁忌，轉而追求個性的色彩顯示，只要能結合消費者感受到的強烈情感，就能成功地掌握名片色彩的應用。反之沒有充分運用色彩的心理力量，或是錯誤地使

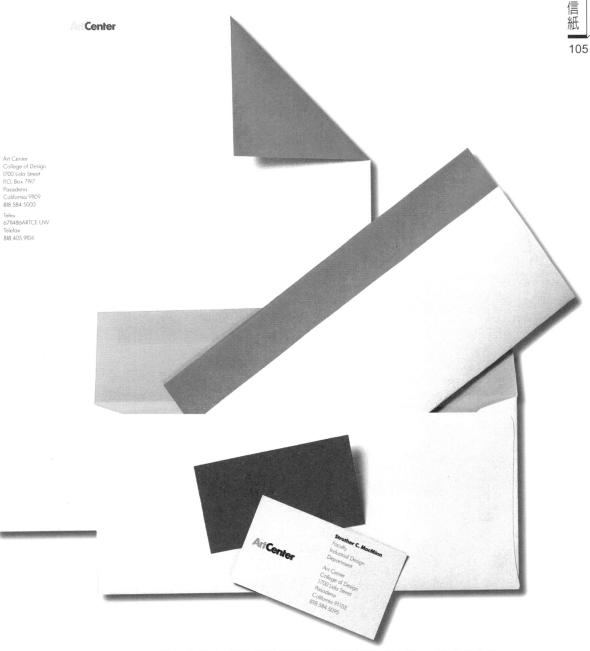

★Art Center事務用品設計，綺麗繽紛的色彩，容易瞬間引起注意。（彩色四色印刷）

用色彩，再好的創意設計，也不能引起觀者的注意。

　　色彩能為版面的構圖增添許多魅力，應做到色彩美麗且能夠隨意變化；同時，色彩比單一文字更讓人印象深刻且容易記憶。文字與色彩的整合更加深了視覺的傳播效果，字形及字的格調氣氛也可以通過色彩來改變。

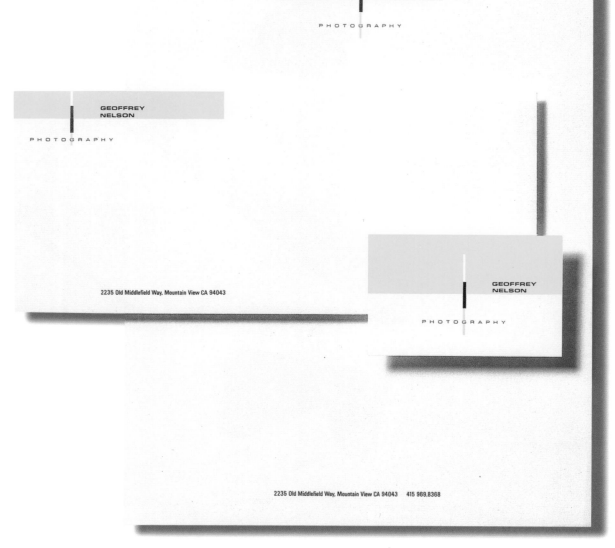

★GEOFFREY NELSON事務用品設計，形與色的均衡分量，高明度的黃色點綴沈穩的黑色，仍然十分活潑，在名片的色彩裏，可以掩蓋其他色彩的光芒，奪目耀眼，一枝獨秀。

此外必須注意的一點是底色的選擇搭配，因為底色會影響到字體的識別效果。相容的色彩會彼此融合；對比的色彩則會產生振動，彷彿字體要從平面中跳出。通常單一色彩的層次排列，或不同色彩相互搭配都可作為底色，但要考慮整體協調與文字的可容性。黑色或白色的

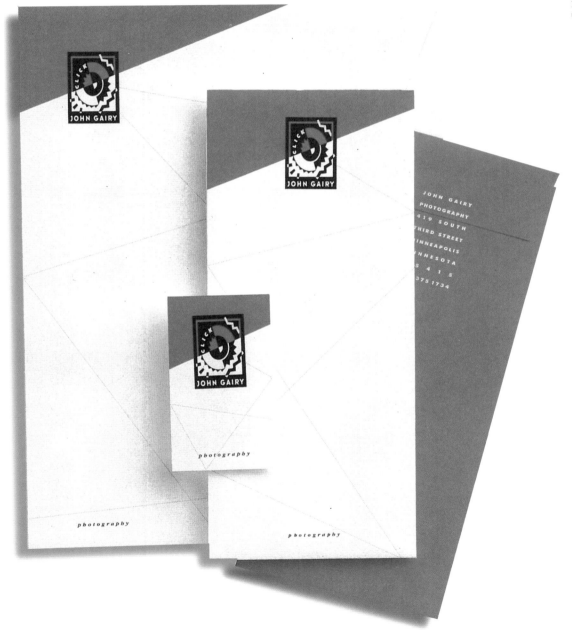

★JOHN GAIRY事務用品設計，揮發性強烈而有彈力，令人興奮的色彩。由於性質太過華麗，所以配色極難，可以是全面性的，也可是個別突出式的。

設計字體，可以用彩色花邊或制定特別的印刷效果，使版面看來柔和而富有生氣；或者將部分的版面，用極少的色彩加以突顯、區別或強調。

設計名片時，大範圍色彩有較大的視覺效果，這點必須格外注意。尤其是在運用色彩進行版面設計的時候，由於大部分的字體面積比較小，因此色彩明度及彩度必須較重，而使用特大粗體字時則色彩較淡，應依其注重比例來劃分。

另外，在選擇名片、信封、信紙所使用的原色紙或者應用色彩時，都必須配合設計創意，用心思慮，否則我們所發送的名片、信封、信紙有可能造成對方瞬息的情緒變化，這對個人或商業團體形象的建立深具影響。

★國際專業演藝雜誌名片設計。

★X PRESS名片設計。

色彩的聯想

　　色彩可引發與實際視覺無關的聯想，如何應用特定的色彩組合使設計者、顧客、觀者，都產生一致的反應，這可以說是設計的一大學問。就整體而言，形狀、大小、形式、材質也影響著最後的效果，這些均由設計者對時代潮流的認知和其個人的直覺所決定。

　　雖然廣告設計總是宣揚產品優秀的一面，但色彩卻無可避免地產生相關的聯想。舉例如下：

　　紅　　揮發性強而富有彈力，容易使人聯想到火與血。由於本身具有火力與熱情，因此象徵喜事與幸福，是積極的、令人興奮的色彩。由於性質太過華麗，所以配色極難，在設計用色上可以是全面性的，也可是個別突出式的。

　　橙　　性質活潑，很有光輝。含有豐盛、溫情、疑惑、嫉妒等含意。給人的感覺是健康而富有活力，與其他色彩都互相搭配，適合做搭配色。

　　黃　　所有色彩裏光輝最強、最刺眼的色彩，具有

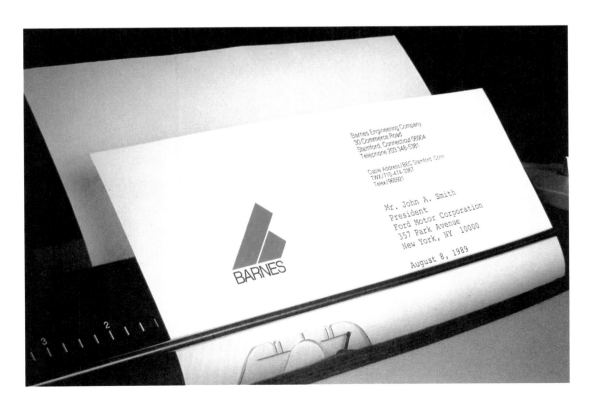

希望、明朗、健康的含意。由於明度最高，即使和其他顏色配合，仍然十分活潑，往往會掩蓋了其他色彩的光芒，成為一枝獨秀。

綠　具有和平、安全、理想、永遠的意義。由於綠色有能夠恢復疲勞的特性，令人有安全感，所以在廣告宣傳方面使用得相當多。

青　表示沈靜、冷淡，象徵博愛及法律的尊嚴，是使人冷靜的色彩。

紫　紫色是所有色彩中最難調配的，表示神秘、孤獨、高貴的意思。若用在大面積色塊上，可以產生引人注目的效果；若做個別突出式的使用，則別有一種高雅氣質。

文字種類形式

「字」是一個活生生的個體，隨筆畫粗細、曲直形成個性。而每個字的四周都有細小的空間，靠這些小空間成行、成列或形成虛線似的視覺引導效果，靠行與行間的變化，形成版面組織體系。

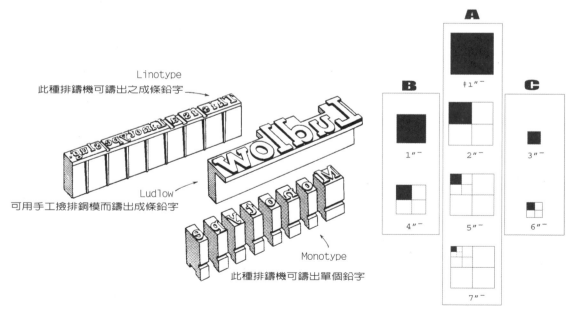

Linotype
此種排鑄機可鑄出之成條鉛字

Ludlow
可用手工撿排銅模而鑄出成條鉛字

Monotype
此種排鑄機可鑄出單個鉛字

★鉛字系統大小比率規格。

「字」造型來源分類系統

（一）機械鉛字系統

鉛字，是用鉛製成的供印刷用的活字。朝鮮是最早應用鉛字印書的國家。1430年就以鉛活字排印了《通鑑綱目》。在西方，鉛字是西元1445年德國人古騰堡所創，是由鉛、銻、錫依不同的比率製作而成。

其規格大小是以號數來計算，由最小的七號字開始，依次為六號、五號、四號、三號、二號、一號，至最大的初號字等九種。報紙內文大都採用六號字體，雜誌書籍大都採用五號字體，其他印刷媒體則視需要而定。常用的印刷字體有宋體、楷書、黑體及細線體等。

（二）照相打字系統

1949年發明照相打字，字的放大縮小都用透鏡控制，由7級至62級的20支透鏡組打字，70級至100級另有4個放大透鏡，光線透過字形母片形成影像，變形透鏡可變化字體大小、拉長、壓扁、彎曲，每種字體需一套字形母片，文字大小以級數計算。

照相打字的字體是以級數（簡稱為Q或#）來表示的，級數越大，字體越大，1級等於0.25mm，連字距在內。例如有10個20級文字，等於10×20×0.25mm，等於

50　mm，即為10個字所排成的一個直線長度。一般照相打字的級數為7級至100級，若要採用100級以上的字體，可利用PMT或暗房色盲片來複製放大。

（三）　電腦打字

家用電腦盛行後，電腦打字漸漸取代了照相打字。字體以磅計算大小，略微小於級數，但可無限放大字體，增添許多方便性。

中文字體

常用的印刷字體有宋體、仿宋體、楷書、黑體及細線體等。

宋體：宋朝盛行刻拓、法帖及套印，楷書漸漸成為最適於木版印刷的字體。橫筆細、直筆粗，清晰、樸實、工整的工字形字體盛行於明朝，傳到日本則稱之為明朝體。

仿宋體：由宋體變化而成，橫直筆畫與宋體一樣眉清目秀，長仿宋多用小標題。

★要製作好的字型，需要繪畫、雕刻的技巧，作品也是不能永存的，但一套好的字體符號可以與好的藝術相匹敵。

楷　書：清末，婉轉圓滑的楷書體盛行，柔中帶剛的筆觸表現了優美敦厚的中國人個性，宜做輕鬆標題。

黑　體：筆畫一致，屹立如山，極具醒目效果，亦稱方體。嚴重性、警告性的字句多採用它，標題用黑體顯得醒目，但用多了版面就感覺笨重。

舒同體：比較活潑，好似兒童的手寫體，適合用於POP海報宣傳。

變形字體的應用

為了配合設計編排的視覺效果，照相打字機內的鏡頭，可將文字壓平或拉長。如須傾斜文字，也可直接以右斜或左斜來表示。

由於名片的空間有限，因此在文字編排上為了增加其字體的清晰度及其閱讀性，最好使用不要小於8磅的文字。

★淡水長堤的名片設計。

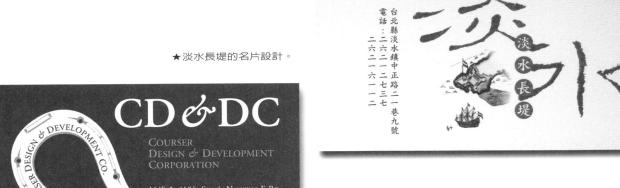

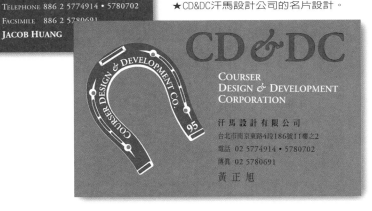

★CD&DC汗馬設計公司的名片設計。

英文字體

英文字形結構主要分為三個主流：

（一）羅馬體（Roman Type）

字母不論縱橫筆畫，其末端都具裝飾形，俗稱「有腳字」，或稱視線。其結構與中文字體仿宋的秀麗相似，遇到中英文排列在一起時，可採用以上中英文字體互相搭配，以收協調之效。羅馬體筆畫粗細對比鮮明，長期閱讀亦不覺疲倦，是理想的內文字體。

例：ABCDEFGHIJKLMNOPQRSTUVWXYZ

（二）哥德體（Gothic Type）

字體筆畫粗細一致，頂末端沒有任何裝飾，簡潔有

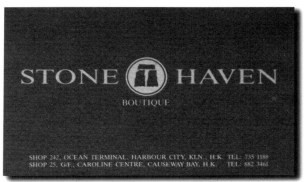

★STONE HAVEN 名片設計。

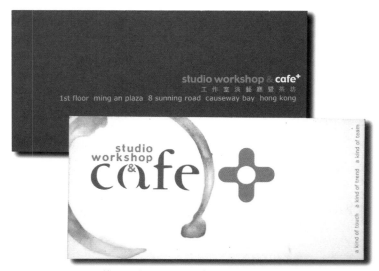

★studio workshop cafe 名片設計。

力，容易引起注意，多用作標題及輔助標題，與中文字體的黑體或圓體相似，若將兩者編排在一起，將極具時代感。

例：ABCDEFGHIJKLMNOPQRSTUVWXYZ

（三）**裝飾字體**（Decorative Type）

字母形式變化極大，具有不同的美感，多用作商標及公司名稱，或做簡短標題。由於這類字體線條複雜，不宜用於內文。

例：*ABCDEFGHIJKLMNOPQRSTUVWXYZ*

名片的簡易指定法

名片快用完時，最常採用的方法就是拿一張剩下的名片，交給印名片的印刷公司說「請再做一盒和這一

★Lois 名片設計。

樣的」就好了。公司的新進人員，帶一張老職員的名片
去，改成自己的名字和頭銜，交給印刷公司印刷即可。
這是最簡單的做法，自己不用設計，不具備活字和照相
打字的知識也沒關係，只要有樣本就沒有問題。

好的名片，應該是能夠巧妙地展現出名片原有的功
能以及精巧的設計的。

製作原始型設計的名片，請參考下面的指定例。

一般採用的設計是名字20～28級（4～3號），公司
名稱13～15級（9～10P，5號），頭銜和地址、電話號碼
10～12級（7～8P，6號）。

活版的字體以哥德體（Gothic，黑體）和明體占多
數，其次是宋體和行書體。加入公司名稱和標誌時，除
了在版面設計用紙上指定位置和尺寸外，還要在原稿上
填入縮小或放大的尺寸。另外，加色調時也不要忘記指
定色彩。

重新設計名片時，先確定印刷行是用活版做還是
用膠版做。因為前面曾介紹過，採用活版的話，文字的
組合、字體、格線等會受限制；如採用電腦完稿，則要
瞭解輸出格式。還沒決定拿到那裡印刷，先行設計時，
用電腦排版打字，做成完全版下的格式。如此一來，想
要用活版印刷，可以作為凸版時的原稿；想要用膠版印

★GALA PEMIERE名片設計。

★圖案的設計、活潑有創意，沒有
距離感，讓人樂於親近。

★LONGFORP的名片設計。

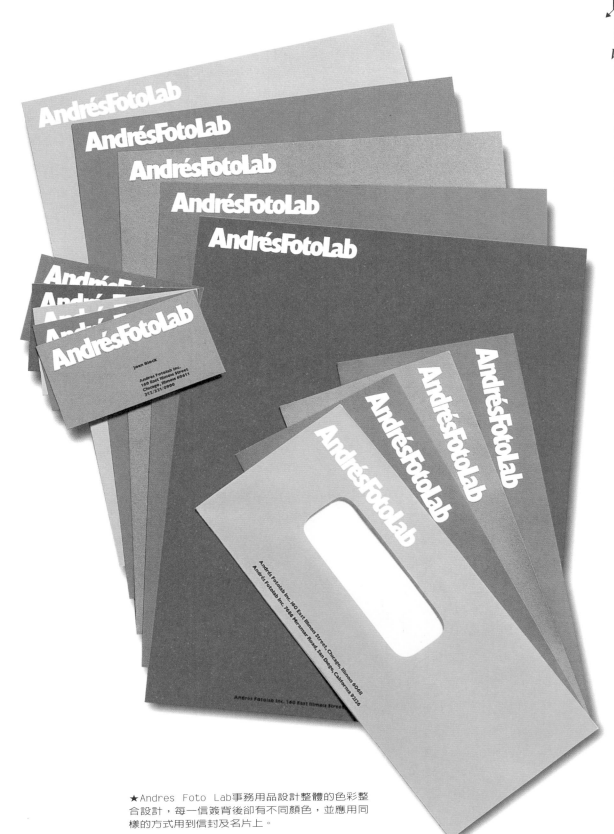

★Andres Foto Lab事務用品設計整體的色彩整合設計，每一信籤背後卻有不同顏色，並應用同樣的方式用到信封及名片上。

刷，也可以當做原稿使用。

　　採用這種方法，可以使用的字體非常多，也可以變化平體、長體等文字字形。其優點是，在螢幕上，就能夠約略看出完成後的情況。

　　設計時，是否為公司用名片、只用文字處理還是要加入其他、單色印刷或多色印刷等等情況，各有不同。如果是公司用名片，不能損及公司的形象，採用多色印刷的話，必須考量顏色的平衡。

　　一般的名片設計只有中文加上些許公司名稱組合活字，採用單色印刷。但是，與外國人接觸機會較多的企業，設計名片時，最好增加英文，或者多留一些備註空間，可以自由創作。

印刷格式的選擇

　　在經濟起飛、工商業蓬勃發展的今天，各式各樣

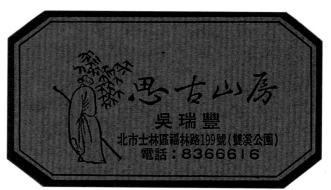

★ 思古山房的名片設計，傳統的圓盤機印刷，字體油墨較不均勻，無法表現名片的精緻，但可表現版畫的效果。

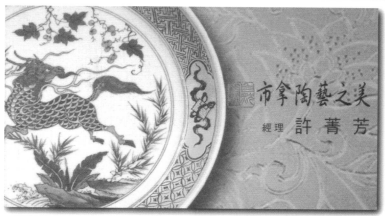

★市拿陶藝之美的名片設計。

的刊物和宣傳品隨處可見，它們無一不是印刷產品，從上課的教科書、練習冊，到雜誌、報紙、海報、包裝盒等。論其印刷的方式，則分爲凸版、凹版、平版和孔版四大項。從印刷品的消費額度來看，平版印刷佔據了大部分的市場，剩下的由其他三項按不同比例瓜分。不論何種印刷方式，只要具備快速、價格低廉且品質優良的特點，就能被普遍採用。

活版印刷

活版印刷有圓盤機和活版印刷機兩種。圓盤機印刷通常處理名片的印刷及其加工，活版印刷廠可印刷表格、名片、信封、信紙等。

圓盤印刷機的結構可分成調墨圓盤、墨滾（將圓

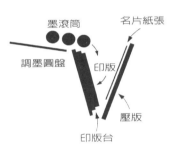

★圓盤印刷機的結構。

黃文景
執行董事

Fes'tea'val International Pte Ltd
新加坡法思濃國際有限公司
上海市天目西路218號
嘉里不夜城第二座2109室
郵編：200070
電話：021-6353-9343
傳真：021-6353-9343

★浮凸效果的名片設計。

盤上之油墨滾壓至印版上，使印紋部分著墨）、印版台
（放置印版的地方，印刷須先固定於框夾上）、壓版
（放置紙張的地方）。圓盤機的製版方式分爲鉛字排
版、鋅版、樹酯版、混合版等。鉛字排版的名片印刷是
印刷方式中最簡單的方式，鋅版的使用則最爲普遍。

　　圓盤機印刷是屬於低成本且簡單的方式，而每一種

★分散形的設計，須注意焦點的分散，所以在設計時，則須要有統一的視覺效果，
強調主題。

版都各有優缺點。簡例如下：

凸版 凸版印刷的版面有顯著的高低差別，印紋部分較高，印紋即著墨部位，經壓印之後，印紋上的墨轉移到被印物上。常見的版材有鉛字、鋅凸版等，目前市面上大部分的信封、信紙、請帖、名片，或表格等數量少、品質要求不高的印刷品，大都使用此式。而名片加工上的燙金、卡片打凸、壓虛線也是用此方式。

凹版 凹版的版面也有高低差，因印紋部分在凹槽，故須先刮除版面上多餘的油墨，再使版面與被印物接觸，凹槽的墨紋印於其上。由於凹版製版較困難，不易仿造，市面上許多「有價證券」都用此法印製。常見的產品則有速食麵的塑膠袋、鋁箔包裝袋等。

平版 平版印刷是利用水墨互相排斥的原理，版面無高低差，使印紋部分著墨，先印於橡皮布再轉印在被印物上。目前它是使用最廣泛的印刷方式。一般印刷量適中且較精美的印刷品，如海報、畫刊、雜誌、報紙、

★夜上海名片設計。

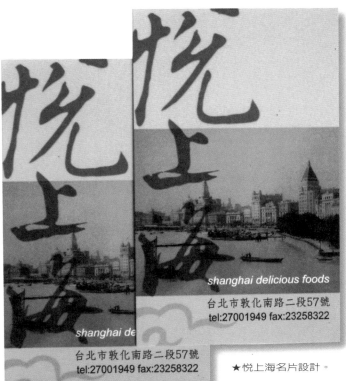

★悅上海名片設計。

目錄、包裝盒等，均採用平版印刷。

　　網版　　網版的版材利用絹布或細金屬網鏤空的特性，將不需要的部分用抗墨性膠質遮住，留下印紋鏤空的部分，使它透過鏤空而印紋轉印於被印物上，又稱網版印刷。早期的網版只用在廣告招牌和超大型海報上，目前形狀不規則且表面不平整的印物，如茶杯、玻璃瓶、鐵皮罐、印花布等，大都使用網版印刷。

快速印刷

　　快速印刷就是小型平版印刷，印版多為PS版，適合數量多及高品質的要求，且可做配模印刷設計。可以突破在活版印刷中所無法達到的設計限制，例如，色塊、線條、平網等都能得到很好的效果。但是在製作上必須打字、設計完稿、製版、印刷及裁工，因此需以大數量來分攤單價成本。

紙張印刷與油墨適性

　　性質不同的紙張影響印刷品質的程度稱為印刷適

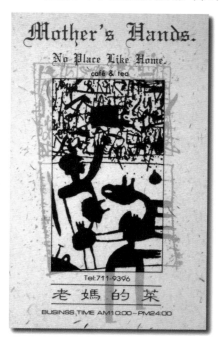

★老媽的菜的名片設計。

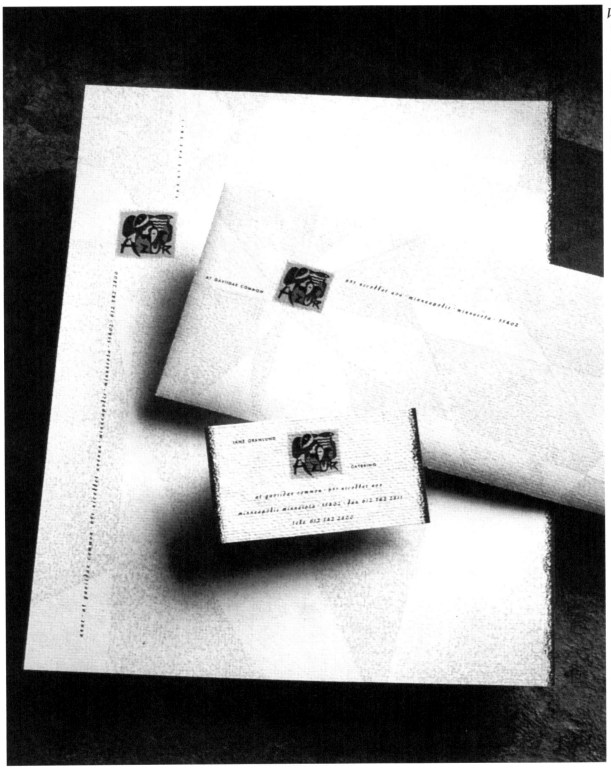

性。紙張的物理性、化學性對印刷品的順滑色調再現有很大影響，這也是能否吸引閱讀的主要原因，而對比色調、網點、底色的平順、圖像邊際的鮮銳度、細部清晰度和原稿關係密切。印刷設備的精密化，不但能在粗糙的牛皮紙表面印出柔美的圖像，更能因其顆粒更細緻、半色調濃度域加長等，大大提高包裝內食品的誘人度，及家具的精緻感。

紙張性質說明如下：

平滑度 平滑度高，用墨少，就產生遮蓋性，細部清晰，印紋調子的表現良好；平滑度低，印壓常將油墨沿不規則網紋擠向外側低凹處，造成細部再現力銳減，易發生變形、起皺現象，影響套印的準確性。

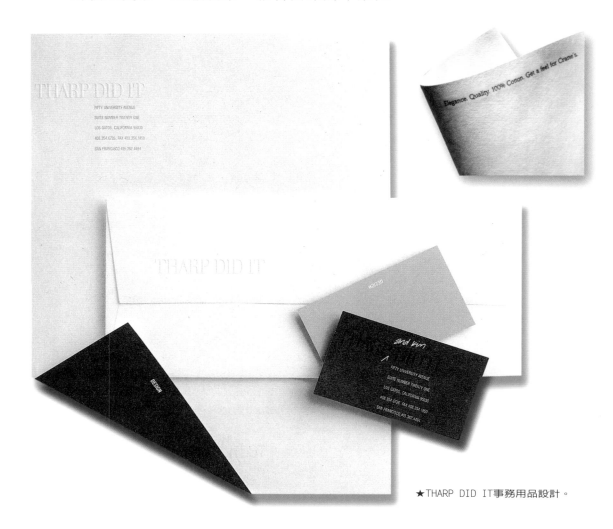

★THARP DID IT事務用品設計。

　　捲曲度　　因紙張纖維素擴張、收縮現象造成紙愈薄，捲曲愈大，愈易發生滲印的油墨現象。密度愈大，紙再厚再硬都會發生捲曲，增加印刷的難度。拆裝後紙張不馬上用，就受空氣影響發生捲曲，印刷中，紙張接觸潤濕蒸汽，也會發生捲曲現象。

　　抗張性　　纖維長、組織密、伸縮性大的紙張，其抗張力、抗撕力、抗壓力、耐摺度低，容易產生剝紙現

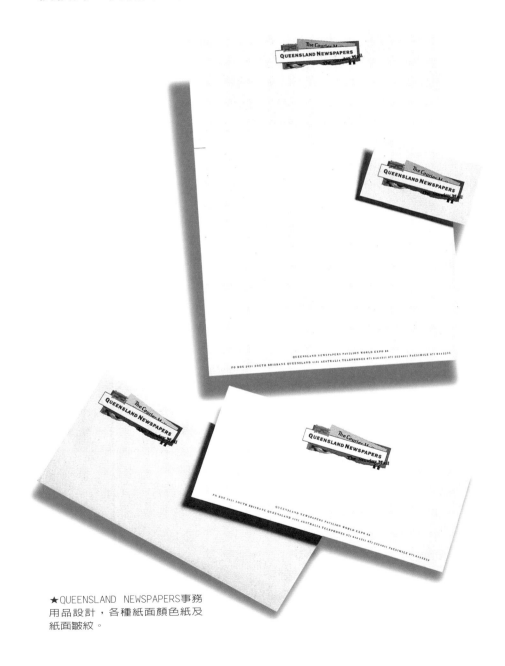

★QUEENSLAND NEWSPAPERS事務
用品設計，各種紙面顏色紙及
紙面皺紋。

象。柔軟具彈性的紙適於印刷，伸縮性大、密度低的紙，不適於精密印刷。

紙張的絲流

　　眾所周知，紙的原料是紙漿再加上適當的填料。紙漿可分為機械紙漿與化學紙漿兩種，按其混合的比率來決定紙質的好壞。而紙漿中所含纖維的成分，在機械上由於長網的走向固定，造成纖維排列一致，產生所謂的絲流。

　　絲流可分為順絲流及逆絲流兩種。全紙的包裝，在長邊貼有標貼紙的為順絲流；反之，在短邊貼有標貼紙的為逆絲流。紙張的順逆絲流具有伸縮性，根據實驗，順絲流的伸縮性小於逆絲流。因此，在印刷時，原則上

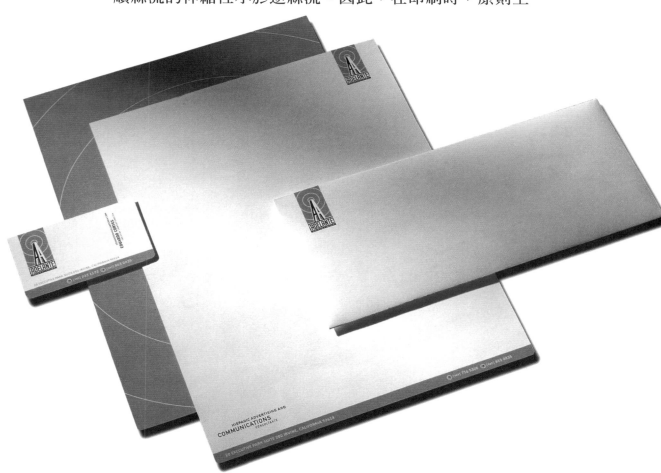

是以開數愈小者套印愈準確；否則，因紙的伸縮性，容易造成套印不準確產生誤差。

紙張的數量及厚薄

紙的厚薄，通常是以「令重」來分別。所謂「令重」，是以五百張全開紙為一計算單位，稱為「一令」。同樣的一令紙，重量較重的紙張比較厚，較輕者則其紙較薄。所謂「120磅紙」即為一令（500張全開紙）的重量，「60磅紙」即一令紙共重60磅，如此以全

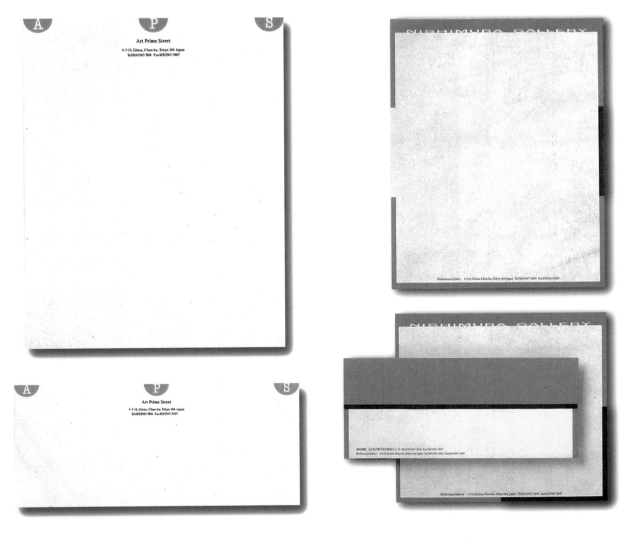

★APS 信封、信紙設計。

★NISHMURA GALLERY事務用品設計。

開紙來說可以區分100磅、150磅或250磅等紙爲一令紙的重量稱謂。另外必須注意菊版紙是全開紙重量的五分之二三左右，例如同樣厚薄的紙，全開紙一令重60磅時，菊版紙則在38磅上下。

　　印刷製作中，如版面較大者，應採用重磅數的紙張；版面較小者，則選用薄磅數的紙張。

紙張的開數

　　紙的規格可分爲四六版及菊版兩大類，國際間通稱的A、B版和國內的紙張規格不相同。開數，指一張全開的紙分割成同樣大小的數量。打個比方，將全紙分成同樣大小尺寸的八張，則這八張中的任一張紙均稱爲八開。我們影印時所用之A4紙，就是菊版八開影印紙。

　　開數的決定應首先考慮紙的充分利用，不要浪費；其次考慮印刷時的用紙大小。而其他的特殊開數尺寸，則以不浪費紙爲第一原則。

　　紙的大小規格，大致可分爲兩種：一是滾筒紙，

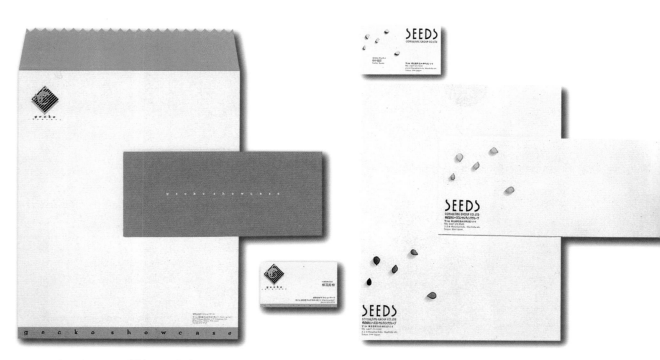

★geoko show case事務用品設計。　　　　　　　★SEEDS事務用品設計。

多用在報紙印刷上，寬31英寸或43英寸，長度不限。另一種為單片紙，應用在一般印刷上，可分為兩種不同尺寸，一種長43英寸，寬30英寸，稱為全紙（四六版）；另一種長35英寸，寬25英寸，稱為菊版紙。而不論何種規格紙張，均可視其所需要裁切成各種開數。

下圖所示之紙張的分割區分為：

（一）標準分割——是為了配合摺疊及裝訂規格。

（二）特殊分割——是一般單張印刷品在設計上求

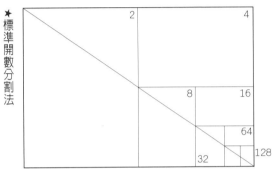

★標準開數分割法

開　數	四　六　版	菊　版
2	787×546	621×436
4	546×393	436×310
8	393×273	310×218
16	273×196	218×155
32	196×136	155×109
64	136× 98	109× 77
128	98× 68	77× 54

★特殊開數分割法（一）

開　數	四　六　版	菊　版
4	787×273	621×218
8	546×196	436×155
12	273×362	218×207
16	393×136	310×109
32	273× 98	218× 77
64	196× 68	155× 54

★特殊開數分割法（二）

開　數	四　六　版	菊　版
3	787×364	621×290
6	393×364	310×290
9	364×262	290×207
12	364×196	290×155
18	262×182	207×145
24	196×182	155×145
48	182× 98	145× 77

★特殊開數分割法（三）

開　數	四　六　版	菊　版
6	787×182	621×145
12	393×182	310×145
30	182×157	145×124
50	157×109	124× 87

單位 ／ mm
四六版全開　787mm×1092mm
菊版全開　621mm×870mm

得視覺效果，所採取的特殊分割尺寸。而這種特殊分割尺寸必須合乎基本開數規格，才能配合印刷機械的正常操作。

印刷加工

　　爲使印刷品更美觀、耐用度更高，可在印刷完成後另行加工處理。印刷加工從基本的裁修、摺紙、上光、打凸，到壓凹、燙金、烤松香、軋型等。

　　一件印刷品需要何種程度的加工，必須考慮到視覺傳達效果，及單位成本負擔比率。加工作業時間耐用度分析，則視需要而定，最終使印刷品達到美觀而經濟實用的目的。

燙金處理

　　印製名片時，有些公司的商標或標準字是用燙金處理的。燙金的原理是利用高溫熱燙作用，將色膜上的顏色轉印到印刷物上，而所用的機器和圓盤機相類似，只是不具備油墨及墨滾筒裝置。燙金膜有具有金屬光澤的，也有消光性色膜的。顏色有金、銀、紅、藍、黑、綠等，均以燙金稱之。因此如需要燙金處理時，需注明顏色。燙金的效果好壞決定於紙張的平滑度和機器溫度的控制。平滑的紙張燙金效果較爲亮麗，而機器溫度

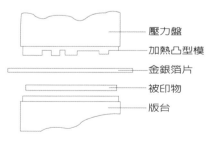

壓力盤
加熱凸型模
金銀箔片
被印物
版台

★燙金之效果。

不夠時，色膜就無法燙印在印物上，容易產生剝落的現象。

浮凸壓凹

在版台與壓力版上分別裝上印紋凸起及印紋凹陷的陰陽兩塊版，以凸出模型加壓。被印物則放置於兩塊版中間，經由壓印而出現凹凸印紋。浮凸壓凹的效果好壞則須考慮到紙質的特性。鬆軟紙質不適做壓凸處理，而厚度、硬度高的紙較合適。此外，壓力大小也影響浮凸壓凹的效果。

烤松香

製作烤松香時，要趁油墨未乾前，沾松香粉使其黏

Dyer Kahn Inc.

Bright & Associates/Los Angeles

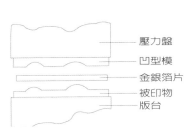

壓力盤
凹型模
金銀箔片
被印物
版台

★燙銀之效果。

Ron Wong Design Co.

在印紋部分，然後加熱烘烤，松香粉遇熱膨脹，即可產生印紋凸起的效果。烤松香以楷體字效果最好，黑體字效果較差，此外，注意字體不宜太小或筆畫太粗。

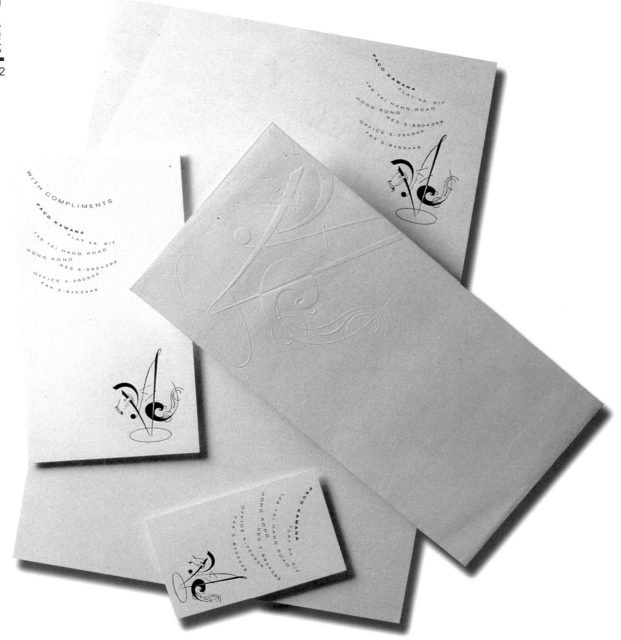

★Alan Chan 花屋的事務用品設計，圖形或是現代的商標、標誌等，皆可以看到許多的直線與曲線，引導了企業的精神。

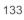

★好樂迪的名片設計。

★KINTO 名片設計。

★直式名片對折。

★橫式名片對折。

★橫式名片4分之3對折。

★直式名片4分之3對折。

★橫式名片3折。

名片的摺疊

　　各種不同的名片形式，可經由裁切再摺疊，表現出另一種視覺效果，其摺疊的變化好壞直接影響名片的效用。其次，在設計名片摺疊時，必須視名片的需求來考慮印刷加工的作業方式，以控制成本。雖然摺疊形名片的印刷費用較普通名片貴兩倍，但是設計款式亦多了一份創思。

　　名片摺疊形式變化不多，但可以自行設計，或配合軋壓加工成型，產生更多的變化效果。

名片的軋壓成型

　　在名片印刷加工上，為了突破版面的單純變化，產生更多的特色設計，因此在印刷完畢後需

★橫式名片觀音折。

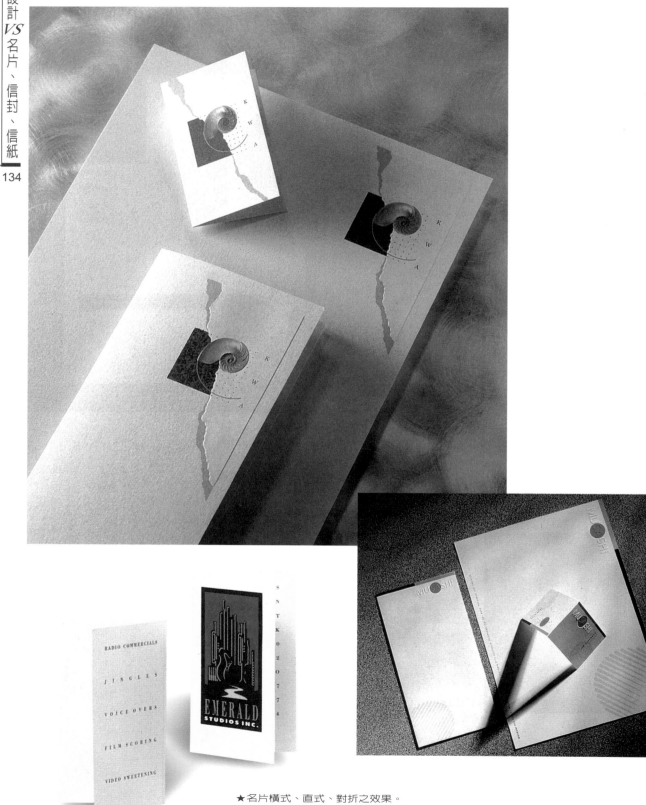

★名片橫式、直式、對折之效果。

依設計的要求，將名片軋壓成圓角，或其他不規則的名片形式。其軋壓方法是先裝成一個木制模型後，再由周圍以薄型鋼片順其設計所要求的邊緣圍繞，並加以緊繞固定，裝置在軋壓機械上即可軋壓成型。

紙樣與印刷

紙的種類

造紙廠以木片煮漿爲一貫作業，或以紙漿及廢紙做原料，經散漿加填料、化學藥品，送入抄紙機抄造，經

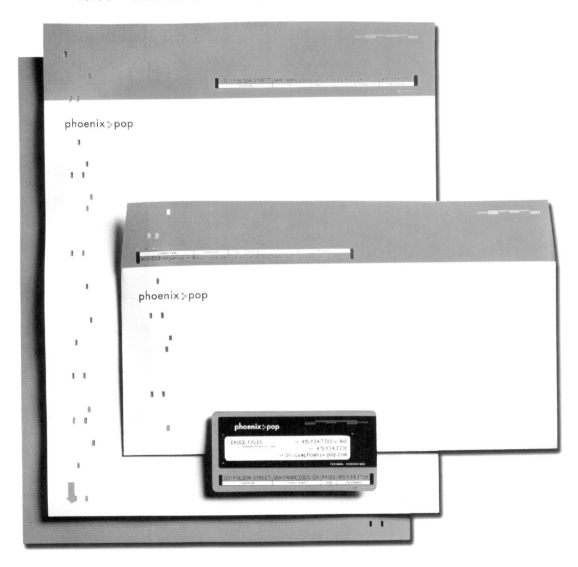

乾燥後再整理加工製作成各種紙片。紙片種類繁多，而適用於一般的廣告印刷物的紙張，可區分為：

合成紙 　紙質均勻，具有完全抗水性能，張力特佳，堅韌，抗破裂，除可做精美彩色印刷之外，亦適合燙金、壓凸等特殊加工處理。

鐳射紙 　是經過特殊鐳射壓花處理過的嶄新用紙，

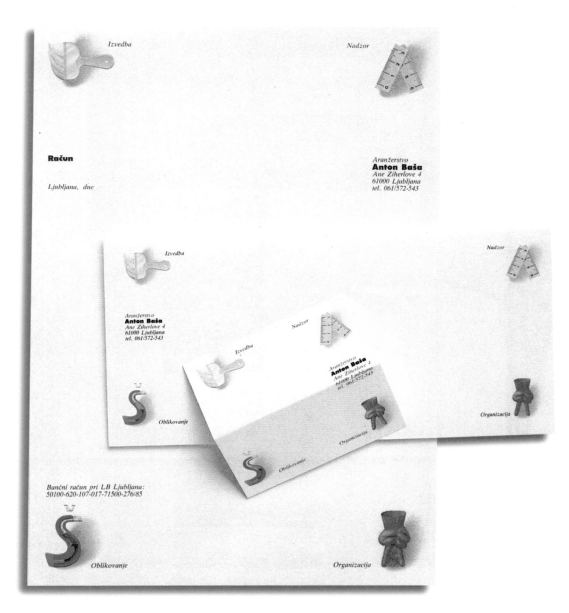

★Anton Baia 事務用品設計，形與色的均衡分量，雖然注意焦點分散，但全體感覺卻具有統一的視覺效果。

表面光澤亮麗，具有不同角度的閃爍效果，經彩色印刷後，則更能突顯出五光十色的精彩畫面。

美術紙　這裏是指色彩較淡、稍具紋路的素面美術紙，此類紙張尤其在國外的月曆上較爲常見，不但圖案設計非常傑出，而且在各種印刷及加工上的應用效果皆佳，是值得大力推廣的應用紙材。

描圖紙　紙張本身略透明，用在彩色印刷上，不但效果特殊，而且相當富有創造性。印刷時採用透明油墨或不透明油墨，其效果截然不同，值得嘗試。

金箔紙　分有平光、亮光及壓花，亦具有防水性。紙材表面相當平滑光亮，經彩色印刷後，效果相當特殊，亦適合網版印刷或打凸、壓花等。

銅版紙　由棉或上等林材及化學紙漿製成，表面經塗布上光處理，以增加平滑度與光澤，白色度高、油墨吸收力佳，能反射光譜中所有的色彩並獲得最佳效果，伸縮性小，適用於彩色印刷。銅版紙有玻璃、單光、雙光、壓紋、雪面、超光、方格紋、淺花紋、布紋等種類。

模造紙　可分模造紙、劃刊紙、繪圖紙、證券紙、壓紋模造紙。用途極爲廣泛，適用於印製或書寫雜誌、海報、信封、信紙等美術設計。

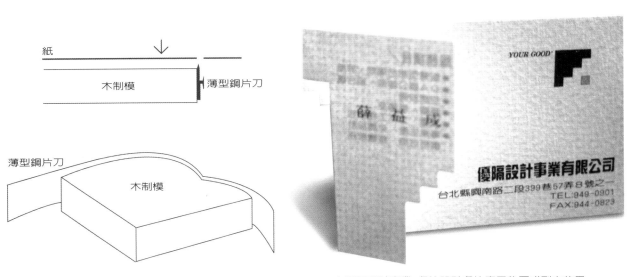

★優隔設計事業 名片設計名片應用軋壓成型之效果。

　　薄紙　有打字紙、蔥皮紙、毛邊紙、描圖紙、格拉斯紙、糖果紙、聖經紙、招貼紙等數十種，為最常見的消耗性用紙。適用於各式打字、報表、傳票、信箋、字典、食品包裝、相簿及集郵冊的隔頁、日曆紙、作文習字紙等方面。

　　卡紙　紙版及銅版卡、西卡紙類，適用於繪圖及紙

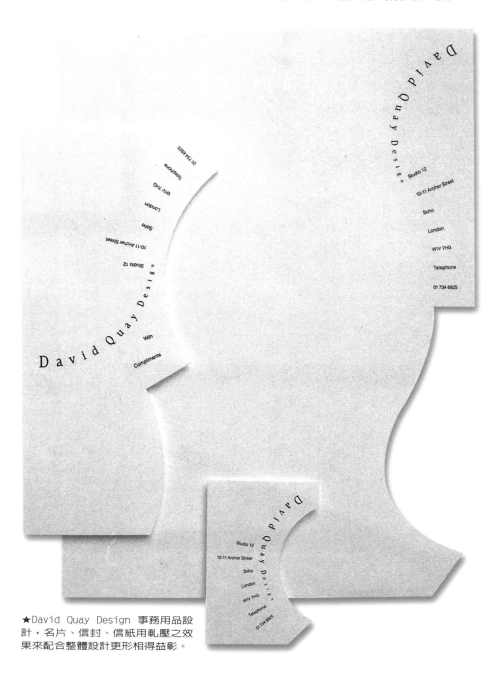

★David Quay Design 事務用品設計，名片、信封、信紙用軋壓之效果來配合整體設計更形相得益彰。

盒加工、吊卡POP、書籍封面、卡片等，紙張較厚。

　　手抄紙　　如宣紙、京和紙、麻紙、美術紙、雲龍紙等，適用於國畫繪圖、包裝、信箋、美術加工、裝飾。

　　在我們初步瞭解紙張及基本印刷術後，如何使紙與印刷相得益彰，則需進一步探討紙張的特性及適宜的印刷方式。從印刷上來說，平版印刷，厚度適中的紙均能上機，影響不大。就凹凸版而言，紙張紋路不宜深，除了燙金和打凸外，最好不要使用鏡面紙，否則著墨不易；紙不宜太薄，套色少用薄紙，則印刷效果容易掌握。網版印刷的紙也不宜有紋路，否則著墨易不均勻，套印則不宜太多色，以二至三色為宜。

★simply flowers 多元化經營的名片。

一般的紙張特性較不明顯，進口紙的表現卻較為傑出，容易詮釋紙的特性。一般紙張，如銅版紙（除雪銅外），表面平坦有亮光，觸感滑溜，印刷的著墨性均勻，色彩鮮豔，容易討人喜歡。而雪銅會降低墨的鮮豔度，吸收墨色而顯得沈穩，閱讀時不會有反光，對視力有保護作用，層次也較高。

進口紙的種類繁多，以日系紙為國內進口大宗。而日系的紙具有古老的中國風味，常見於包裝用紙及具有中國風味的宣傳品上。歐美等國製品花色典雅、色調柔和，非常適用於卡片、名片、書等高級製品。本書中所

談的名片、信封、信紙，其用紙也以進口紙類為主，展現其多彩多姿的風貌。

進口紙的種類繁多，展現出來的效果不盡相同，作品更是百家爭鳴，大放異彩。設計者因所需不同，擷取其紋路或質感的表現，對它賦予更新的生命形態來詮釋。國內的進口紙以日本為大宗，其次是美國，再次是歐洲。

紙面及顏色

由於紙面及顏色是作為所用字體的背景，因此雙方的關係十分密切。由其發展的歷史來看，字體和紙的等級是各自發展的，但是現在卻漸漸有了相同的特徵。在用鋼筆書寫的時代，鉛字印刷體是柔和型字體。但是今日的文字印刷卻從smooth wove finish水平網版、鐳射印刷機，又回到早期手製紙時代的做法了。書寫字體給人溫暖、友善的印象，也得到企業界廣泛的喜愛。

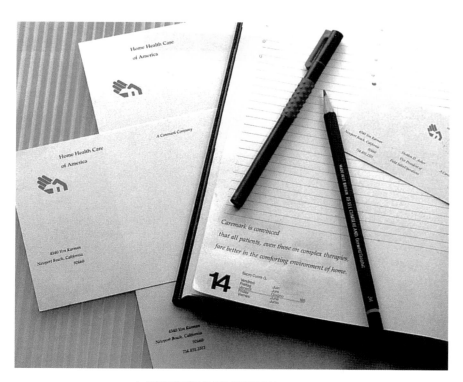

★各種紙面顏色紙及紙面皺紋。

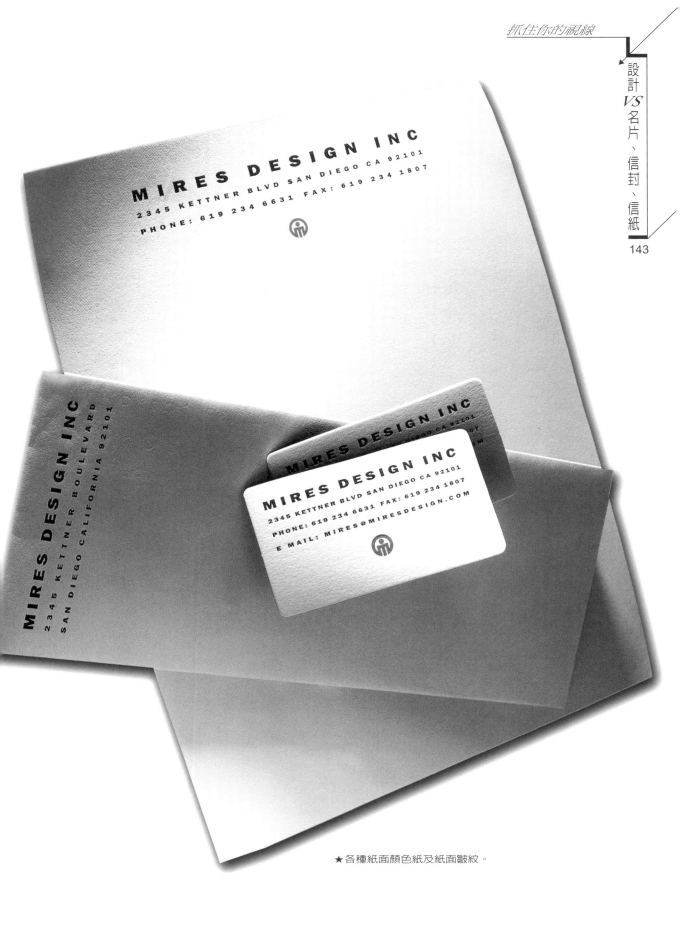

★各種紙面顏色紙及紙面皺紋。

Bond這個名詞本來是指所有的紙，從高級的信紙到便宜的便條紙都是。其原始的字義是指一種平滑的紙，我們由歷史考據得知，Bond是一種平滑、100%棉纖維製成的乾燥紙，多用來製作證券或證書。傳統的證券紙有皺紋處理，使得紙張與紙張之間留有空隙，以便於雕版或油墨乾燥之用。今天常見的Bond的形式有特殊的硬度及韌性，不論是網版或平版，它仍然保留了皺紋，但是

在現代的印刷術中，原來的功用已經不必要存在了。

壓紋（Wartermarks）

古時候造紙的人用壓紋法，爲他們的作品加上個人的記號。銀器匠在檢驗銀塊純度時，也會用壓紋法在銀

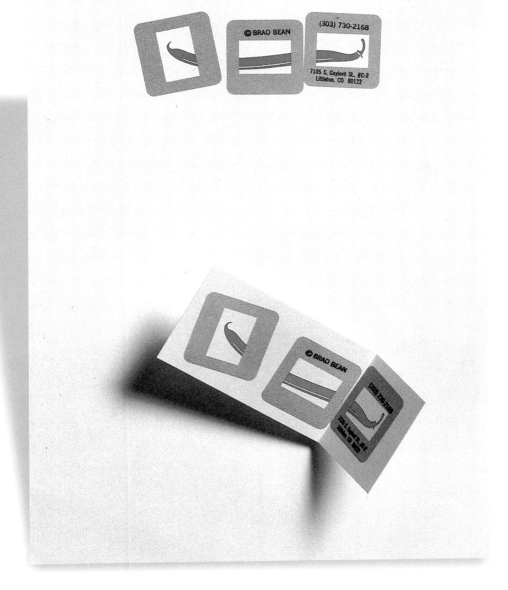

★BRAD BEAN信紙設計，將形式表現整理得單純明瞭，加以閉鎖性的線條，產生視覺集中效果，在瞬間接觸就能直接發揮魅力。

塊上做個記號，以示證明。在紙張上壓紋則代表了製造者的光榮，它也可以用來表示文件的機密性，只要經過壓紋之後，就不可以拆開或修改。

造紙的人在造紙過程中創造了壓紋法，當時的紙含有85%的水分。稀釋的纖維及水混合後，先流經一個鉛絲篩網，然後將纖維重新均勻地排置在模型中，纖維密度的變化就形成不同厚薄的紙。

壓紋可能是浮凸的，也可能是描影的，也可能是二者的結合。如果在置網時設計成凸起的，那麼這標誌就呈清淡而半透明狀；如果是凹下的，那就會比較不透明而呈陰影狀。

通常壓紋是品牌名稱及棉含量的證明，它甚至也會標明再生纖維的成分。有些公司會製作一種私用性壓紋，從實用的觀點來看，私用壓紋可以保障公司的信譽，尤其是用在公司的信紙上。幾乎所有的私用壓紋都是極具地方色彩的，而且出在每頁同一個地方，相隔二

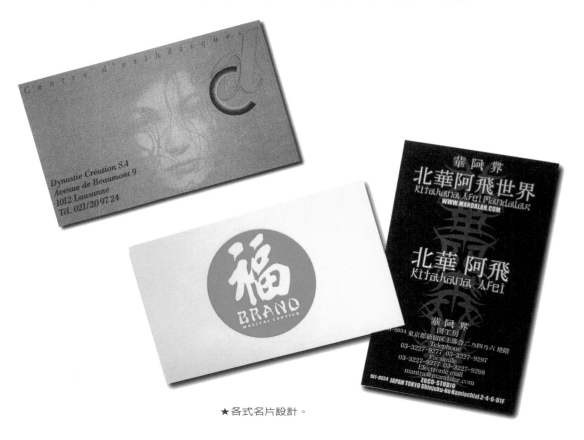

★各式名片設計。

分之一寸，一頁接一頁；有時也會用多種複合式壓紋，
當然難度也就更高。

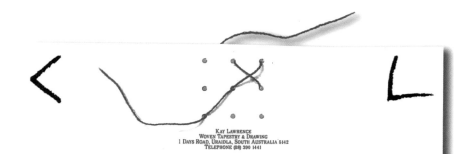

★突破現有平面印刷的即定形式，加以實驗創新的概念，使平淡的設計，產生出二度空間感。

紙的系統

當你決定了紙的形式及設計理念之後，接下來的信紙、信封、名片、表格或公司介紹資料就可以統一設計了。

一套簡單的事務用品，其實也就是紙張的組合。從信箋和信封所用的標誌、符號或文字級數，到名片所使用的紙，都是必須加以考慮的要素。事務用紙如果能

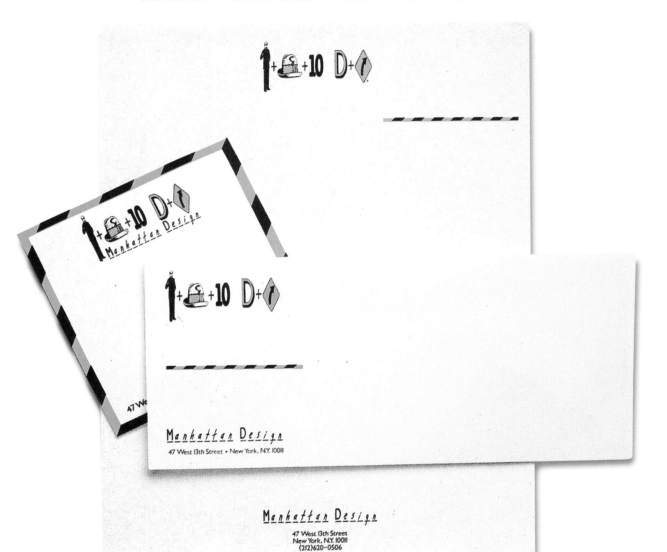

夠一起設計並製作成統一的視覺效果，則是比較好的做法。有的紙商供應信紙、信封、名片、教科書用紙、封面紙及標籤貼紙等，有的工廠供應含有大量棉成分的棉紙，也有的提供再生紙，歐美公司甚至專門生產地方性的壓紋紙，壓紋通常都出現在信件抬頭的同一地方，而且每頁都有。

當你選擇紙張時，如果你的設計是為了塑造企業的形象，那麼最好選用質地佳的紙張。設計師可以提供現成作品，幫助你做選擇，但是不要太過於相信設計樣本，一定要看到實際的印刷品才不會受騙。信箋是企業呈現在人們眼前的先鋒形象，因此採用優良紙質及完美的印刷，會給消費大眾留下良好的印象，這將是企業的無形資產。

AP中性紙

AP中性紙提供給您一般色紙所缺乏的「多樣設計性」與「紙暖度」，實現您活躍而自信的個人風格。

特色：

一、以經濟的價位提供高級的質感。

二、色調溫和自然。

三、低密度但紙質堅韌。

四、低彩度的六個顏色，應用範圍廣泛。

五、屬中性紙，耐光性良好，不易變色。

六、快印易乾，不透明度高。

七、含木材麻纖維及再生纖維20%，資源保護木材紙普及協會推薦環保紙張。

適用目錄、海報、DM、簡介、廣告信件、月曆、社刊、信封、紙袋、畫冊等。

映畫紙

特色：

一、與同類商品相比，價格低廉、物超所值，並具

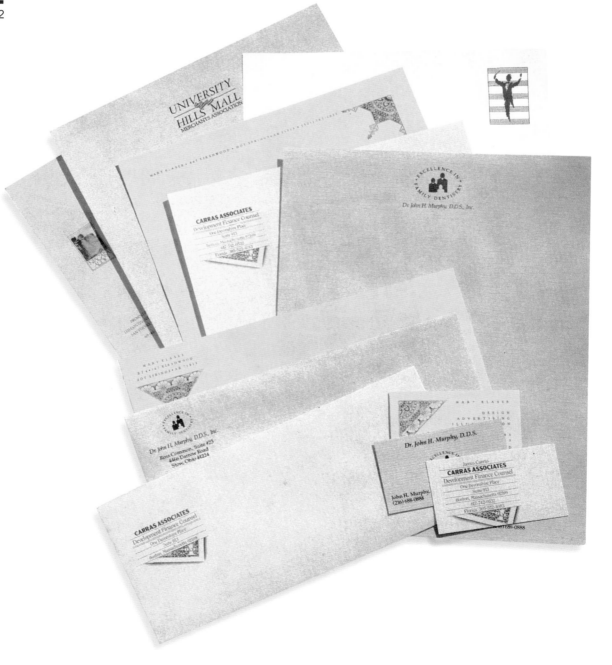

備優良美術紙的品質。

　　二、印刷適性強。市面上現有的塗佈美術紙多半因油墨乾得太慢而產生背印的問題，日本映畫紙系列使用全新的技術，大幅提升油墨附著性，能鉅細彌遺地展現華麗的色彩。

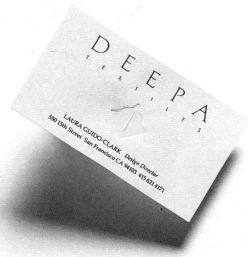

三、特殊的紋路表現：

（一）兩面塗布均勻，顯出沈著穩定、出類拔萃的流風。

（二）似布料條紋，節奏感明快。

（三）仿羊皮紋路，強調自然樸實風格。

（四）均含有50%再生纖維，獲日本環保協會認定使用。

從128P到250P四種磅數，使用範圍廣泛，例如畫冊、月曆海報、型錄簡介、賀卡、封面、標籤、DM等等。

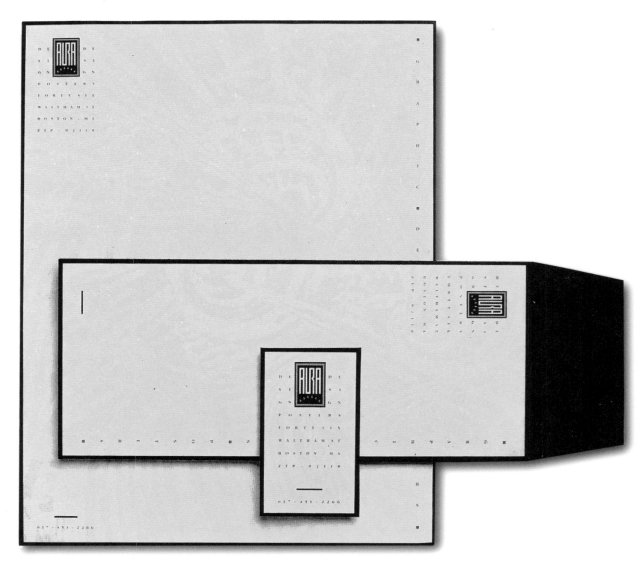

象牙紙

特色：「ＯＣＲ」意為Optical Character Recognition。

一、光學特性閱讀紙，譯名太長，通稱「ＯＣＲ」，顧名思義，其紙色純粹一致，不能有任何雜質污點，否則無法實現電腦光讀用途。

二、色調淺柔，具備典雅復古流風。

三、紙質堅韌、剛挺，尺寸安定性高。

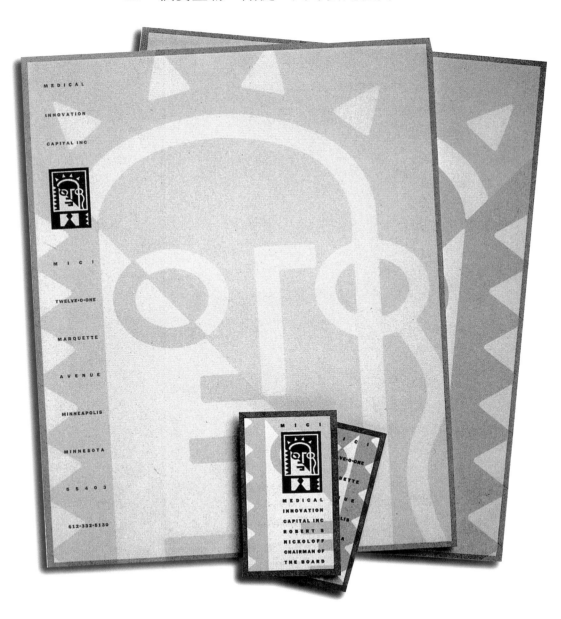

四、不透明度高，適合一般印刷加工。

用途：證券、存摺內頁、停車票券、自動光讀試卷、信封、信紙、目錄、簡介、請柬、月曆等。

紗蘿紙

紗蘿紙的研究靈感取自英國傳統紡織格調，故以端莊沈穩的風格爲主，才可製作出這一系列具有高格調美觀的美術紙。此紙張具有高級織物的感覺，可展現古典或現代流行等不同風味。

特色：原廠有平板、條紋與布紋三種不同紋路表現。

分述其特性如下：

一、條紋（Pinstripe）。其成分爲60%紙漿、棉纖維與天然織物纖維各20%，此種絕妙的組合，搭配高雅的寬條紋，與白、藍、黑三色構成一種觸感宜人具高美感的「擬似織物」，顯示出的是獨特的吸引力和完美的品味與尊貴的氣質。

二、布紋(Tweed)。成分同上，其兩面獨特細緻的斜紋壓花，構成新的視野，高質感的表面處理更適合不同形式的印刷與加工。

我們在運動或休閒等不同場合，運用它來詮釋不同

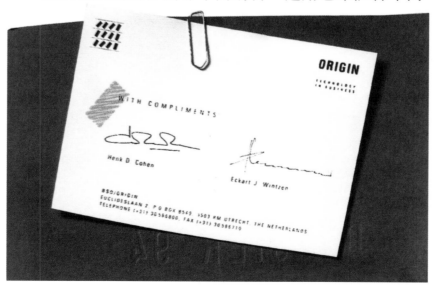

★ORIGIN 名片設計。

風味並展現眞正的格調。

彩畫紙

水彩紋之「彩畫紙」，它和一般美術紙最大的不同點是兩面有特別雪面塗佈，適合彩色印刷及各種印後加工。

特色：

一、彩畫紙的產生是崇尚師法大自然，它就像布匹

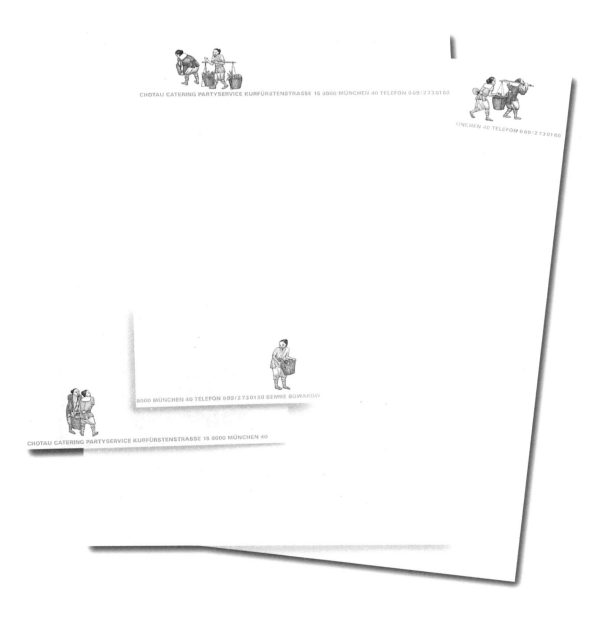

纖維一樣，可任意塑形，發揮設計者意想中的藍圖。以色彩表現其特質，而且其製造過程符合環保要求。

　　二、紙張表面的低亮度霧面處理有極佳的托墨性，印後自然產生光澤，圖像鮮明引人入勝，這是一般美術紙不及之處。且無論上光、燙金、軋型都完美無缺。

　　三、紙張高雅細緻的毛毯紋可襯托出您的印件品味卓絕，其織物般的觸感尤適合高級服裝造型，及其他與人文藝術相關的創作應用。

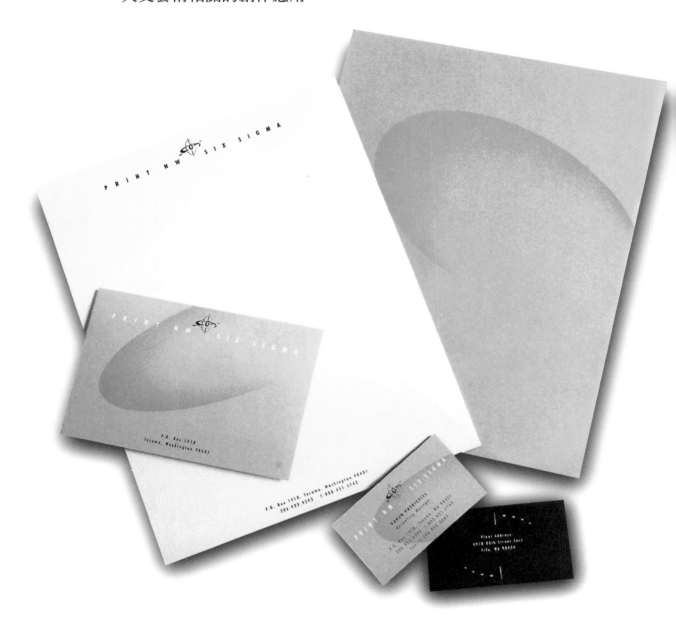

抓住你的 *eの* 視線

設計新焦點

結合藝術與創意的視覺文化
展現有效的視覺占有率
完全抓住 *eの* 視綫

總 經 銷 紅螞蟻圖書有限公司
台北市內湖區舊宗路二段121巷28號4F
E—mail：red0511@ms51.hinet.net
TEL：(02)2795—3656 （代表號）
FAX：(02)2795—4100

郵撥帳號 16046211 紅螞蟻圖書有限公司

國家圖書館出版品　預行編目資料

設計VS.名片 信封 信紙 / 李天來編著.

-- 初版 --　台北市：紅蕃薯文化

紅螞蟻圖書發行，2004〔民93〕

面　　　　公分　--（抓住你的視線-3）

ISBN　986-80518-6-X（平裝）

1.工商美術

964　　　　　　　　　　　　93013752

設計VS名片 信封 信紙

作者　李天來

發行人　賴秀珍

執行編輯　翁富美

美術設計　翁富美、陳書欣

校對　顧海娟、高雲

製版　卡樂電腦製版有限公司

印刷　卡騰彩色印刷有限公司

出版者　紅蕃薯文化事業有限公司

總經銷　紅螞蟻圖書有限公司

台北市內湖區舊宗路二段121巷28號4F

E-mail:red0511@ms51.hinet.net

TEL:(02)2795-3656(代表號)

FAX:(02)2795-4100

郵撥帳號　16046211　紅螞蟻圖書有限公司

法律顧問　憲騰法律事務所　許晏賓 律師

一版一刷　2005年1月

定價　NT$ 600元

ISBN　986-80518-6-X　　　　Printed in Taiwan